JAEWON ARTBOOK 15

레오나르도 다 빈치

도서출판
재원

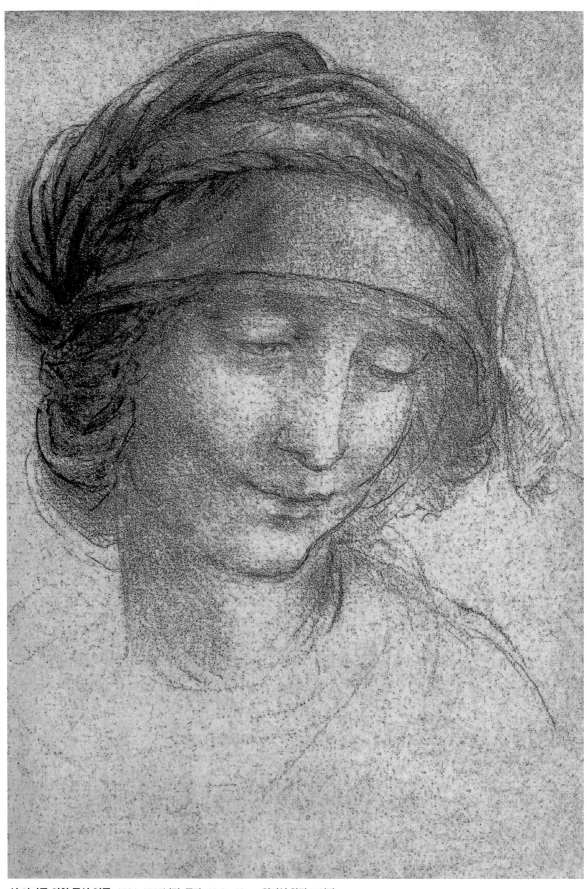

성 안나를 위한 두상 연구, 1501-1510년경, 목탄, 18.8×13cm, 윈저성 왕립 도서관

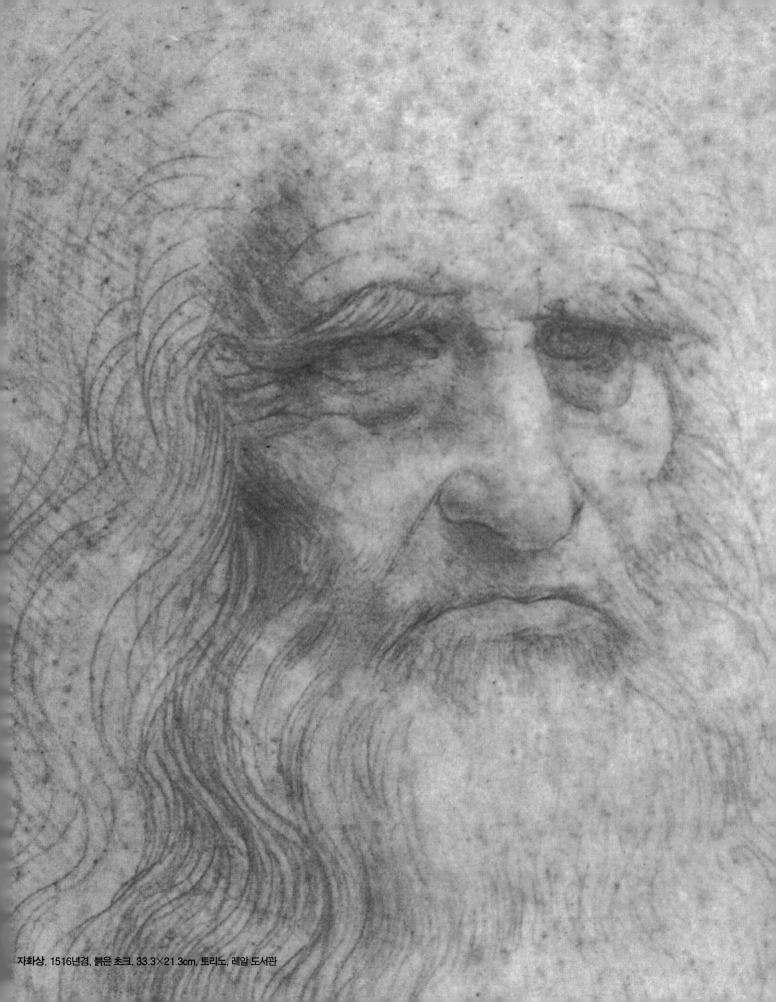

자화상, 1516년경, 붉은 초크, 33.3×21.3cm, 토리노, 레알 도서관

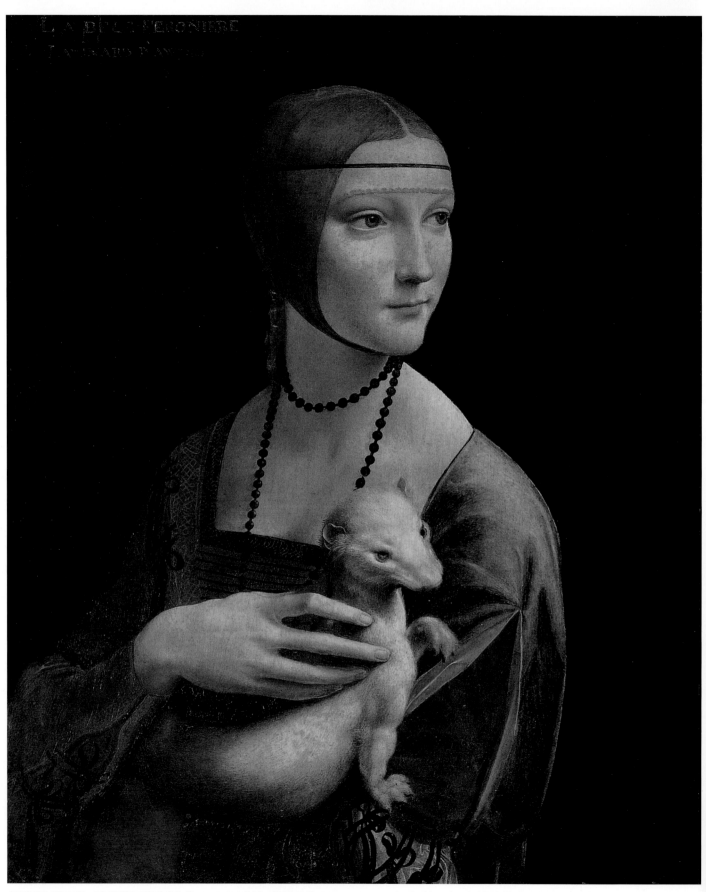

흰 담비를 안고 있는 여인(세실리아 갈레라니), 1483–1490년경, 패널에 유화, 56.2×40.3cm, 크라코우 짜르토리스키 박물관, 폴란드

Leonardo da Vinci

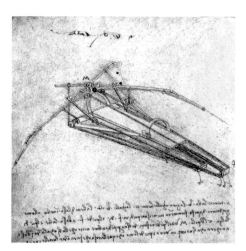

비행하는 기계를 위한 연구,
1487-1490, 펜 · 잉크, 23.2×16cm,
파리, 앙스티튜드 드 프랑스 도서관

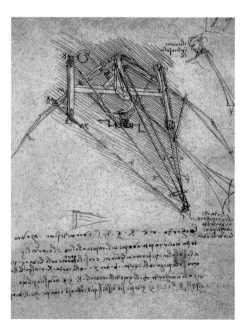

비행기를 위한 조종 날개 연구,
1487-1490, 펜 · 잉크, 23.2×16.5cm,
파리, 앙스티튜드 드 프랑스 도서관

1452 4월 15일 이탈리아 피렌체 서쪽 토스카나 지방의 작은 마을 빈치에서 25살의 세르 피에로를 아버지로 농부의 딸인 카테리나를 어머니로 하여 사생아로 태어남. 레오나르도의 고향인 빈치 인근은 13세기 이래 마졸리노, 도나텔로, 베로키오 유파 등 상당한 회화적 전통을 갖고 있던 지역으로 레오나르도가 이런 전통을 갖고 있는 지역에서 출생하여 자란 것에 대해 후세의 사가들은 의미를 부여한다. 레오나르도의 양육권을 가졌던 아버지 세르 피에로는 그 해 피렌체의 부유한 집안의 지참금 많은 16살의 알비에라 아마도리와 결혼하고, 어머니 카테리나 역시 이듬해 가난한 도기제조소 소유자인 아카타브리가와 각각 결혼함.

1462 아버지 세르 피에로가 메디치 가문에서 성 로렌조 교회에 관한 업무를 보는 서기로 일함.

1468 아버지와 함께 고향 빈치에서 살던 레오나르도는 다양한 지식이 망라된 책을 보거나 집 근처에서 자라는 동식물에 관심을 갖고 매우 정밀한 그림들을 그리며 성장기를 보냄.

1469 피렌체에 있는 성 마르티레 수도원의 소송 대리인이 된 레오나르도의 아버지 세르 피에로가 가족과 함께 피렌체의 베키오 궁 근처로 이사를 함. 아버지 피에로가 당시, 조각가이자 원근법의 대가로 칭송받던 화가 친구 안드레아 베로키오에게 아들 레오나르도의 습작을 보여줌. 베로키오는 이 습작들을 보고 몹시 감탄했으며 레오나르도를 자신이 운영하는 공방의 문하생으로 받아들임. 당시 베로키오의 공방에는 페루지노, 보티첼리, 기르란다이오 같은 쟁쟁한 문하생들이 작업을 하고 있었음. 라파엘로의 아버지인 조반니 산티가 저술한 《크로나카 리마타》에도 당시 베로키오가 우수한 제자를 많이 양성했다고 기록되어 있음. 당시의 피렌체 상공업 조합의 문하생들은 14세면 시작할 수 있었고 보통 6년이란 수업 기간을 거치고 독립을 하였다고 함. 당시의 관례대로 레오나르도도 이 해부터 1475년까지 6년 동안 베로키오의 공방에서 주물공작, 금속 공예기법, 원근법, 안료 사용법 등 예술가로서의 기초를 습득하였다. 이때 레오나르도가 관여한 것으로 추정되는 여러 징그의 작품이 제작되있는데, 이때 제작된 작품 중 레오나르도의 것으로 판명됐거나 레오나르도가 제작에 기여했다고 추정되는 작품으로 〈러스킨 마돈나〉, 〈드레이퍼스 마돈나〉, 〈경배〉, 〈그리스도의 세례〉, 〈수태고지〉 외에 조각으로 〈꽃다발을 든 여인〉이 있음.

1472 피렌체 화가 조합인 성 루가 길드에 가입하여 독자적으로 주문을 받을 수 있게 되었으나 베로키오 공방의 일도 조수로 계속 참여하였음.

1473 21세의 레오나르도가 자신의 고향 인근인 〈아르노 풍경〉을 펜과 잉크로 그림. 8월 5일이라고 명기된 이 작품은 미술사에서 최초의 진정한 풍경화로 평가받는 작품임. 스승 베로키오의 작품 〈그리스도의 세례〉 중 왼편의 무릎 꿇은 천사와 섬세하게 표현된 천사의 옷 그리고 바닥에 돋아난 풀과 그 위로 보이는 풍경을 레오나르도가 그렸다고 전해지는데 스승 베로키오가 템페라를 사용해 그린 반면 레오나르도는 유화로 작업했다.

1475 포르투갈 왕을 위한 벽걸이 작품을 제작함. 피렌체에 체류하던 시기의 그림 중 유일한 초상화로 알려진 여류 시인을 그린 〈지네브라 데 벤치〉를 제작함. 그림 뒷면에 '아름다움은 미덕의 장식물'이라고 쓰여 있는 이 초상화는 세밀히 관찰되어 표현된 모델의 미묘한 표정과 감정으로 인해 최초의 심리 초상화라는 평가를 받는 작품임. 벤치 가문은 당시 메디치 가문의 은행 운영을 맡아 유명해진 가문으로 레오나르도는 이 집안과 친밀한 우정을 맺고 있었음. 또 다른 작품으로는 베로키오의 작업실에서 공동 제작한 〈수태고지〉가 있으며 이 작품은 X선과 분광기로 검사한 결과 천사의 머리와 성모의 머리, 옷과 풍경을 레오나르도가 작업한 것으로 후세 사가들에 의해 판명되었다. 또한 미국 팝 아트의 선구자인 라우센버그가 〈수태고지〉를 보고 "저 작품에서는 나무나 바위나 성모도 동시에 똑같은 중요성을 지니고 있으며, 계급이 없는 것이 재미있다."며 이 그림에서 영향받아 콜라주나 오브제 및 화구가 동질로 공존하는 '컴바인 페인팅'을 시작했다고 함. 바사리의 기록에 의하면 스승 베로키오는 어린 제자 레오나르도의 뛰어난 실력을 보고 좌절감에 붓에는 손도 대지 않으려 했으며 이후 조각에만 전념했다고 한다.

1476 동성애의 혐의로 구속되었으나 증거 불충분으로 풀려남. 베로키오의 작업실에서 계속 일함. 현재 영국 대영박물관에 소장되어 있는 〈전사의 측면상〉을 제작함.

1477 아버지의 세 번째 부인 마르게리타에게서 동생 안토니오가 출생함. 이후 그녀에게서 네 명의 동생이 더 태어남. 이 시기 제작한 작품으로는 〈카네이션을 든 성모〉가 있으며 성모의 머리카락, 왼손, 꽃, 의복 등이 수태고지의 성모와 비슷한 것으로 미루어 레오나르도의 솜씨라고 추정되는 작품이다.

1478 코덱스(자필원고) 아틀란티쿠스의 첫 번째 모음집을 완성함. 이 코덱스는 다양한 지도책의 형태를 비롯하여 자연과학자로서 레오나르도의 스케치와 해설, 그리고 지리학, 수학, 시, 회화, 해부학, 건축술의 설계에 대한 주석까지 1700여장의 방대하면서도 다양한 지식이 망라되어 있음. 현재 이 코덱스는 영국 윈저 궁의 왕립도서관과 대영박물관에 분산 소장되어 있음. 처음으로 베키오 궁 내의 산 베르나르도 소성당 제단화 장식을 의뢰받았으며, 2점의 성모를 구상했다는 메모가 전해지고 있다. 그 중 한 작품이 〈베노이의 성모〉라고 추정되고 있으며, 베노이 부인이 소장하고 있던 연유로 이 이름이 붙었으며 소묘도로 남아 있다.

1479 파치 가문 음모 사건의 범인 가운데 한 사람인 베르나르도 반디노를 모델로

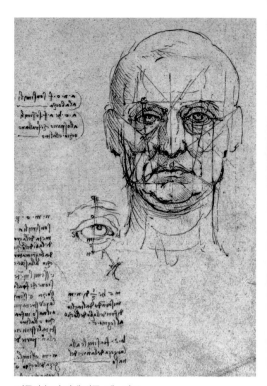

얼굴과 눈의 비례 연구, 펜·잉크,
19.7×16cm, 토리노, 레알 도서관

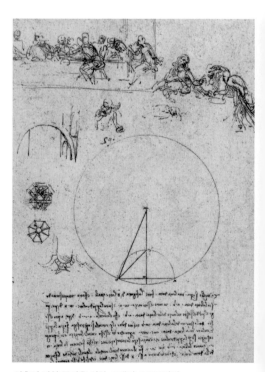

최후의 만찬 구성을 위한 스케치, 1495년경,
잉크·펜, 26×21cm, 윈저성 왕립 도서관

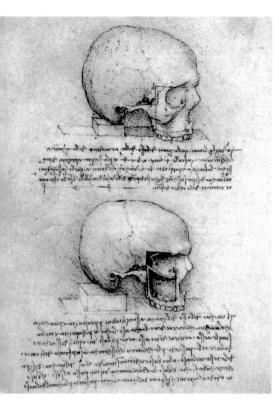

두개골의 해부학적 연구, 1489, 펜 · 잉크 · 목탄,
18.8×13.4cm, 윈저성 왕립 도서관

인물의 여러 형태 습작, 펜 · 잉크,
27.8×20.8cm, 파리, 루브르 박물관

〈교수형 당한 사람〉을 제작함. 이 해 베로키오의 공방에서 독립한 것으로 추정됨.

1480 성 마르코에서 메디치 가의 로렌조를 위해 무기, 전차, 화경(볼록렌즈)을 연구하고 아르키메데스의 원리를 응용해 수압기를 설계함. 〈고양이와 함께 있는 성 모상을 위한 습작〉과 〈자동차 설계도〉 외에 〈해시계 설계도〉를 제작함.

1481 피렌체 근교의 산 도나토 아 스코페토 수도원의 제단화 〈동방박사의 경배〉를 계약하고 새로운 기법인 유화로 제작에 착수하였으나 그림에 진전이 보이지 않자 결국 계약은 파기되고 미완성의 패널화를 남김. 이 시기 그린 또 다른 작품으로 〈성 제롬〉이 있는데, 이 작품 역시 미완성으로 남겨 놓은 채 레오나르도는 밀라노로 떠나버린다. 성 제롬은 가톨릭교회의 신부로 성경을 라틴어로 번역한 사람이다. 그는 수행 중 사자의 발에 박힌 가시를 뽑아준 일화로 인해 성 제롬을 묘사한 그림에는 언제나 사자가 등장한다. 레오나르도의 이 그림에도 사자가 그려져 있다. 이 그림은 4세기가 지난 후 나폴레옹의 삼촌인 페슈 추기경의 소장품이 되었다가 교황 비오 9세의 소장품이 되는데, 페슈 추기경은 이 그림을 덮개로 사용하고 있던 고물장수로부터 구입했으며 구입했을 당시 성인의 머리 부분이 없었는데, 몇 달 후 구두 수선공 집에서 발받침으로 사용하고 있던 머리 부분을 구하여 덧붙였다고 한다. 비행선과 잠수함의 원리를 연구함.

1482 피렌체 공화국 로렌조 메디치의 예술대사가 되어 밀라노 공국의 루도비코 일 모로 공작의 스포르차 궁정에 머물게 됨. 당시 밀라노 공국은 부유하고 근대적인 산업이 발달됐던 곳으로 레오나르도는 이곳에서 밀라노 공국이 베네치아와의 전쟁에 개입된 것을 계기로 무기제작 및 군사기술에 결정적인 역할을 함. 당시는 베네치아와 밀라노, 나폴리 그리고 교황이 개입된 연합군과의 전쟁이 한창이었다. 〈기관총의 설계〉 습작.

1483 밀라노에 있는 성 프란체스코 그란데 교회의 제단화 〈암굴의 성모〉를 계약하고, 일 모로의 아버지인 〈스포르차의 기마상〉과 〈젊은 여인의 두상〉을 제작함.

1485 아버지 피에로가 코르티자니와 네 번째로 결혼하며, 그녀는 일곱 명의 아이를 낳아 레오나르도는 12명의 동생을 갖게 됨. 헝가리 왕 마티아스 코르비누스에게 〈성모상〉 제작을 의뢰받음. 현재 루브르에 소장된 〈암굴의 성모〉를 완성함. 이 그림은 레오나르도의 3대 걸작 중 하나로 꼽히는데 그림 속 인물들은 정확한 기하학적 비율에 따라 그려졌으며 바위와 다른 정물들은 정밀하게 그려져 있다. 이 그림은 롬바르디아의 레오나르도파 기법의 원형이 되는 그림으로 주요 장면을 어둡게 함으로써 빛 속에서 갑자기 드러나는 사물들에 힘을 부여하고 인물, 후광, 반사광을 정신의 발산처럼 보이게 하는 기법이라고 한다. 이 그림은 주제들에 수많은 암시와 비밀로 가득한 기호들을 종합해 놓아 무한한 상징적, 신화적 해석의 여지를 남기고 있는 그림으로 아직도 풀리지 않은 많은 수수께끼를 담고 있는 그림이다. 투석기와 석궁, 포탄 발사기구, 비행기와 낙하산을 디자인 하는 등 여러 작업에 열중함. 〈인간 비행에 관한 연구〉 습작.

1487 밀라노 성당의 돔을 위한 목재 모형이 레오나르도의 설계도 대로 완성됨.

전차를 설계하고 전투도구, 잠수함, 군사용 교량, 공격적인 무기와 기계장치에 대해 연구함. 주조에 대한 소묘와 최초의 해부학적 연구를 진행함.

1488 건축과 도시 계획에 관한 수기를 기록하고, 사전식 목록에 전쟁기술, 기계, 건축학, 장식물 연구를 포함한 코덱스 트리불찌오를 완성함. 스승 베로키오가 사망함.

1489 해부학 연구서인《인간의 모습에 관하여》기록함.

1490 스포르차와 아라곤 가문의 결혼 축하연을 기획 공연함. 분수와 물, 수압과 롬바르디아 지역의 운하에 관한 연구를 함. 10살의 살라이를 하인 겸 제자로 받아들이다. 새로이 건축되는 성당의 설계안으로 파비아에 머뭄. 이 해에 기마상을 다시 제작했다는 자필 기록이 남아 있음.

1491 스포르차 기념비의 제작을 위해 주물에 관한 작업 계획서를 만듦.

1492 코모, 발테리나, 발사시나, 벨라지오, 이브레아로 여행을 함. 관념적 회화와 철학에 관한 일반 원리를 기록하였으며, 〈화가의 작업실〉을 제작함.

1493 수력학, 기계학, 엔지니어링, 건축학, 라틴문법, 주조와 문학, 작문 등에 대한 '공식들' 과 도시계획, 기하학이 기록된 포스터 III 필사본 제작함. 7월 생모 카테리나가 레오나르도를 방문함. 12월에 스포르차 기념비를 위한 점토 기마상을 완성함. 수력장치와 비행기계의 날개를 연구함. 포옹하는 인물에 대한 해부학적 습작을 하고 곰 발의 해부학적 연구와 악기에 대한 연구를 함.

1494 프랑스 왕 샤를 8세가 3만 명의 정예병을 이끌고 알프스를 넘어 이탈리아를 침략하여 피렌체에서 메디치 가문이 쫓겨남. 메디치 가문이 없는 피렌체에서는 공화정이 시작되고 마키아벨리가 군사, 외교를 담당하는 제2 서기국장이 됨. 라 스포르체스카의 수리공사 및 마르테자나 운하공사에 참가하기 위해 레오나르도는 비제바노에 머무른다. 사람의 성격, 열정, 그로테스크에 관한 연구를 함.

1495 프랑스 왕 샤를 8세가 나폴리까지 점령하였으며 루도비코 일 모로를 밀라노 대공으로 정식 임명하다. 밀라노 대공인 루도비코 일 모로의 의뢰로 레오나르도는 산타 마리아 델레 그라치에 수도원 식당을 위한 〈최후의 만찬〉 제작에 착수하고, 지오바니 다 몬토파노는 반대편 벽에 〈십자가에 매달린 그리스도〉를 제작함. 스포르체스코 궁의 내부 장식 및 금 연마기, 동전 주조틀, 직조기 등을 소묘함. 괘종시계의 추진과 전동장치 추를 연구함. 〈아름다운 페로니에레〉 제작. 테라코타인 〈젊은 그리스도의 흉상〉과 〈예수 그리스도의 탄생을 위한 습작〉, 〈비행기구를 위한 연구〉, 〈피렌체 운하의 설계도〉를 남김.

1496 〈다나에〉 습작과 루카 파치올리의 〈신묘한 조화〉를 위한 소묘 제작함. 루카 파치올리는 태어난 연도는 불분명하나 1510년에 죽은 토스카나 사람으로 레오나르도와는 동시대에 밀라노에서 함께 활동한 아주 뛰어난 천재 수학자였다. 파치올리는 프란체스코파의 수도사로서 당대의 유명한 화가이자 수학자였던 피에로 델라 프란체스카의 제자이자 로마의 유명한 건축가이며 철학자이고 수학자였던 알베르티의 제자이기도 하다. 파치올리가 저술한 3,000쪽 분량의《산수, 기, 비(比)

기념비 연구, 1508-1511년, 펜·잉크, 28×19cm, 윈저성 왕립 도서관

개와 고양이 연구, 1480년경, 실버포인트, 14×10.5cm, 런던, 대영박물관

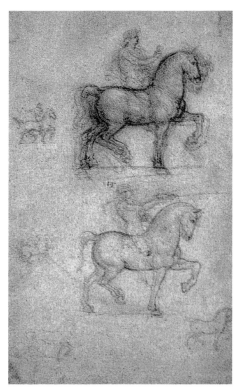

기념비 연구, 1508-1511년,
펜 · 잉크, 28×19cm, 윈저성 왕립 도서관

및 비례 전서》는 수학분야의 유명한 고전이다. 파치올리는 레오나르도의 천재성을 가장 확실하게 인정했던 사람으로 훗날 레오나르도의 〈최후의 만찬〉과 〈기마상〉을 보고 격찬을 아끼지 않았다. 레오나르도는 파치올리로부터 근의 곱셈과 비례에 관한 수학적 지식을 배웠으며 파치올리와 함께 비례에 관한 다면체 도형을 그리기도 했다. 레오나르도는 파치올리를 상당히 존경하였음.

1497 밀라노의 귀스카르디 저택을 설계하고 루도비코 일 모로의 애첩 〈루크레치아 크리벨리의 초상〉을 제작함. 건축과 장식, 유클리드의 기하학 및 수력학에 대한 연구를 함. 제자들과 더불어 〈최후의 만찬〉 작업을 계속함. 레오나르도는 이 시기에 놀랍게도 21세기인 현재도 연구 중인 전쟁 로봇에 관한 연구도 남기고 있음.

1498 루도비코 일 모로의 재촉으로 인류 역사상 가장 위대한 그림으로 평가받는 〈최후의 만찬〉이 완성되어 많은 왕과 황제들로부터 찬사를 받음. 예수가 12제자 중 한 명의 배신으로 자신이 최후를 맞게 됨을 알게 되는 순간의 놀라움과 두려움 그리고 죄의식에 뒤엉키는 제자들의 심리반응이 정교하게 표현된 레오나르도 최고의 걸작이다. 훗날 루이 12세와 프랑수아 1세, 나폴레옹 1세에 이르기까지 많은 프랑스 왕들이 이 그림이 그려진 벽을 프랑스로 가져가려고 애씀. 이 그림은 레오나르도가 살아있을 때부터 변질되었는데, 그것은 레오나르도가 유화물감과 템페라를 혼합시켜 그린 새로운 회화기법 때문이었다. 수 세기에 걸쳐 행해진 복원 작업으로 인해 이 그림은 본래의 모습이 많이 손상되었다. 1977년부터 현대의 초정밀과학기술이 동원된 복원팀에 의해 〈최후의 만찬〉의 복원이 새로이 시작되었다. 레오나르도의 고유색을 되살리기 위해 하루에 불과 몇 mm씩의 작업진행으로 22년이 지난 1999년에야 복원 작업이 끝났으며, 1999년 5월 28일 일반에게 새로 복원된 이 그림이 공개되었다. 하지만 아직도 레오나르도의 원작을 보지 못한 사람들에 의한 덧칠 작업뿐이라는 비난의 중심에 있는 작품이기도 하다. 위대한 천재 레오나르도 다 빈치가 그린 〈최후의 만찬〉은 동일한 테마를 다룬 이전의 그림과 닮은 데가 한 군데도 없으며, 원근법과 색채를 이용해 넓은 공간과의 완벽한 조화를 이루어낸 이 그림이야말로 인간의 천재성이 만들어낸 기적 중의 하나라고 한다. 이 그림을 완성한 후 레오나르도는 루도비코 일 모로로부터 밀라노 교외의 포도밭을 기증받음.

1499 프랑스 왕 루이 12세가 비스콘티 가문의 상속권을 요구하며 밀라노를 침략하자, 루도비코 일 모로가 밀라노를 버리고 독일로 도망침. 레오나르도가 수학자인 파치올리와 함께 제자들을 데리고 밀라노를 떠나 베네치아로 가는 도중 만토바 후작의 궁전에 잠시 머물게 됨. 루이 12세가 〈최후의 만찬〉을 프랑스로 가져가고자 하였으나 결국 실패함.

1500 레오나르도가 첫 번째 〈이사벨라 데스테〉의 초상을 그림. 이사벨라 데스테는 예술적 취미가 상당한 수준의 여인으로 당시 이 궁정에는 만테냐가 궁정화가로 있었음. 현재 이 그림은 소묘만이 남아 루브르에 전시되고 있다. 이후 레오나르도는 베네치아 공화국의 터키 침공에 대한 방어체계를 연구하고, 터키 황제를 위해

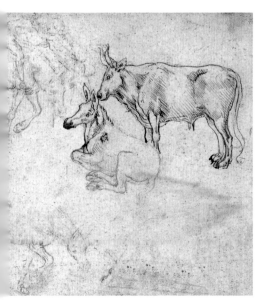

소 연구, 1478-1480년경, 실버포인트,
16.4×17.7cm, 윈저성 왕립 도서관

서 보스포루스 해협에 유럽과 아시아를 잇는 교각 설계도를 그림. 4월부터 레오나르도는 피렌체에서 거주함.

1501 루이 12세의 비서인 로베르테의 의뢰로 〈실타래를 든 아기 예수와 성모〉를 제작함. 실타래는 우주의 생성을, 실은 운명을, 이중 십자가는 수난과 생명의 나무를 상징한다고 함. 〈어린 양과 노는 아이〉 습작과 〈성 안나〉의 첫 번째 소묘를 제작함.

1502 체사레 보르지아의 건축 및 군사기술 고문으로 임명되어 8개월 동안 군사용 건물과 평지 방어, 제도법 등에 대해 연구했으나 보르지아의 실각으로 다시 피렌체로 감. 〈이몰라 지도〉와 〈토스카나, 에밀리아, 로마냐의 물리학적 지도〉를 제작함. 이 지도들은 지형 정찰, 지도 제작법에 대한 연구, 기하학, 우주학, 해부학, 미학적 지식들을 집약해 놓은 것이다. 특히 이 지도는 레오나르도가 남긴 기록 중 가장 의미 있는 기록으로 평가되고 있다.

1503 베키오 궁의 〈앙기아리 전투〉 밑그림을 착수함. 〈모나리자〉의 제작에 착수한 것으로 추정됨. 대포와 축성에 대해 연구를 함. 아르노 강 수로 변경 문제로 피사에 체류하면서 토스카나 해안, 피사 근교의 지도 제작법을 구상함. 전차, 음악연구 외에 굴착기에 관한 연구를 함. 리미니 분수에서 분출되는 물의 음악적 조화를 연구함. 레오나르도는 다시 피렌체의 화가 조합에 가입함.

1504 미켈란젤로의 〈다비드〉상 설치위원회에 참석하여 의견을 제시함. 〈앙기아리 전투〉를 진행하며 중간 급료를 지불받음. 이사벨라 데스테가 〈아기 예수〉 제작을 요청함. 〈넵튠〉과 〈무릎 꿇은 레다와 백조〉의 밑그림을 소묘로 제작함. 아르노 강 물줄기를 우회시키는 수로 변경 작업을 《군주론》의 저자인 마키아벨리의 지원하에 시작했으나 실패하여 거센 비난이 쏟아짐. 7월 아버지 세르 피에로가 생전에 4번 결혼하여 레오나르도 외에 10녀 2남을 남기고 사망함. 그러나 부자간의 관계가 원만하지 않았는지 레오나르도를 유산 상속인에 포함시키지 않음.

1505 〈앙기아리 전투〉의 밑그림을 끝내고 제작에 착수하나 폭풍우로 밑그림이 파괴되고 얼마 후 레오나르도가 피렌체를 떠나게 되어 벽화는 그대로 방치된 채 버려지고, 지금은 레오나르도가 남긴 소묘 습작과 루벤스가 모사한 중심부의 군기 쟁탈이 전해진다.

1506 삼촌 프란체스코가 레오나르도를 유일한 상속인으로 지정하고 아버지의 포괄유산 상속자로도 지정하고 사망함. 그러나 형제들 간에 재산상속 분쟁이 생김. 〈암굴의 성모〉 두 번째 작품에 착수함. 〈위와 소화기관에 대한 해부학적 연구〉 습작.

1507 밀라노를 통치하던 프랑스의 루이 12세로부터 초빙되어 궁정화가 및 기술자로 임명되다. 형제들간의 유산 상속 소송문제로 피렌체로 돌아가 6개월간 머물게 됨. 밀라노 시의 조감도를 작성함. 피렌체의 은행가인 프란체스코 델 지오콘도의 의뢰로 그의 아내 엘리자베타의 초상화인 〈모나리자〉를 그림. 이 그림은 1911년 도난사건으로 커다란 스캔들을 일으키며 세계에서 가장 유명한 작품이 되는데, 2년 후 피렌체의 한 호텔 화장실에서 다시 발견되었으며, 이탈리아 정부의 요청으로 이탈리아에서 전시된 후 루브르로 돌아감. 훗날 다시 미국 전시와 일본 전시를 하게

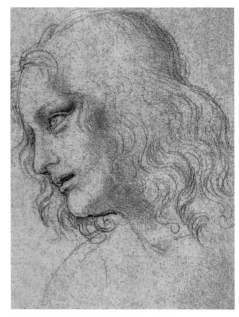

최후의 만찬을 위한 인물 습작, 1495년경,
목탄, 19×15cm, 윈저성 왕립 도서관

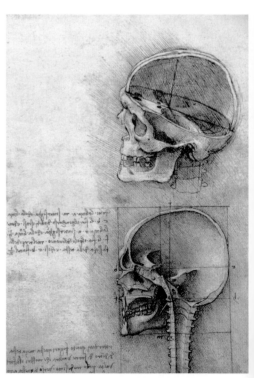

두개골의 해부학적 연구, 1499년경,
펜·잉크·초크, 18.7×13.5cm, 윈저성 왕립 도서관

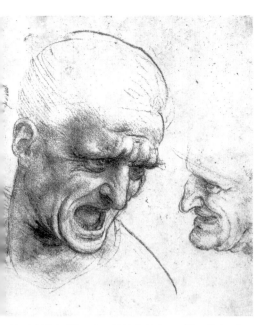

두 명의 군인 연구, 1503-1504년, 목탄·크레용·실버포인트,
19×18.8cm, 부다페스트, 체프뮈베스제티 미술관

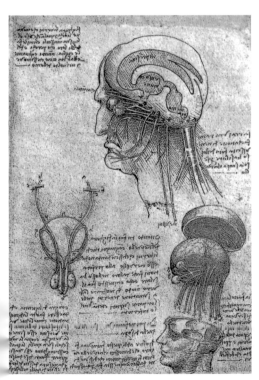

두뇌와 신경조직, 남성 생식기에 관한 연구, 1510년경,
펜·잉크, 19.2×13.5cm, 바이마르, 슐로쓰 박물관

되어 지금까지 총 3번의 해외 나들이를 하게 되는데, 이 그림의 호위 사건만으로도 세간의 큰 화제가 되었다. 〈성 세례 요한〉, 〈성 안나〉를 제작함. 성 안나는 레오나르도 예술의 귀결인 동시에 르네상스 고전 양식의 정수를 보여주는 작품으로 평가받는다. 해부학에 대한 비교학적 연구를 계속 진행함. 〈여성의 해부 단면도〉 습작.

1508 영국 내셔널 갤러리 소장본인 〈암굴의 성모〉를 완성함. 이 그림은 루브르 소장의 〈암굴의 성모〉에 비해 성모의 풍채가 좀더 크고, 아기 예수가 마리아에 더 가까이 있으며, 풍경에서 스푸마토 기법을 더 넓게 사용한 차이점을 보여준다. 이 그림의 수정된 주제는 다른 화가들의 많은 모방화를 낳게 하는 계기가 되었다 함. 자동기계 장치로 매 시간을 알리는 물시계에 대해 연구함. 광학 및 눈의 생리현상에 관해 기록함. 〈여성 성기 및 혈관체계의 단면 묘사〉, 〈비행기 연구〉 습작 제작함.

1510 루브르에 소장되어 있는 〈성 안나와 함께 있는 성모자〉의 제작에 착수. 항해법을 연구하고 '레다'에 대한 연구를 계속함. 이 시기의 해부학 습작들은 이전의 해부학 시리즈와는 다른 3차원 공간에 영화 같이 점진적으로 분해되는 단계를 보여주기 시작하는데, 이 해부학 도면은 논리적, 연속적, 율동적인 구조체계를 갖고 있다. 〈두뇌와 신경조직, 남성 생식기에 관한 해부학적 연구〉, 〈성교의 해부학적 연구〉, 〈신경조직의 해부학적 연구〉, 〈골격구조의 해부학적 연구〉, 〈남성과 여성의 비뇨 생식기에 관한 해부학적 연구〉, 〈원근법에 의한 기하학적 도형〉을 연구함.

1513 밀라노를 점령했던 프랑스가 루도비코 일 모로의 아들인 막시밀리안 스포르차에게 정권을 넘겨주고 철수함. 그러나 레오나르도는 과거 스포르차 가문과의 유대관계에도 불구하고 프랑스를 섬긴 변절자로 간주되어 제자인 로렌조와 살라이를 대동하고 밀라노를 떠나 로마로 가게 됨. 로마에서 레오나르도는 성 베드로 성당의 총감독관 브라만테, 라파엘로 등과 재회하며, 로렌조 데 메디치의 아들인 지울리아노 데 메디치의 후원으로 바티칸 망루에 작업장을 마련함. 이 시기 레오나르도는 고대 문명과 신화에 심취하게 됨. 〈태아 발달에 관한 해부학적 연구〉, 〈청색지 위의 해부 습작〉을 제작함.

1514 파르마, 볼로냐, 피렌체를 여행함. 고고학과 항구에 대한 연구를 계속하며 폰티네 마르쉐스를 위한 배수공사에 사용할 지도를 제작함.

1515 안드레아 코르살리가 자신의 기행문에 레오나르도를 채식주의자로 묘사함. 피렌체의 새로운 메디치 궁정을 위한 도면을 제작함.

1516 기계학과 해부학에 관심을 갖고 연구하던 중 마술을 부린다는 주위의 의심을 사 해부학 실습을 하던 산토스피리토 병원에 가는 것이 금지됨. 기록에 의하면 그는 실제로 30여구의 사체를 해부했었다고 한다. 후원자인 지울리아노 데 메디치의 사망으로 로마에서 후원자를 잃음. 건축과 렌즈에 관한 크로키에 "메디치 가는 나를 만들고, 또 나를 파괴했다."는 낙서를 남김. 유화인 〈세례 요한〉 외에 〈도시를 덮친 홍수〉, 〈대홍수〉, 〈손가락으로 가리키는 여인〉, 〈자화상〉, 〈무희들〉 등 소묘를 남김.

1517 프랑스 왕 프랑수아 1세의 초청으로 제자인 프란체스코 멜찌, 살라이와 함께 프랑스로 갔으며, 왕은 레오나르도를 궁정 제일의 화가이자 기술자, 건축가라

는 칭호와 함께 앙브와즈 근교의 클루성을 하사함. 10월 루이지 아라곤 추기경이 클루성을 방문했을 때 방대한 양이 기록된 수기와 회화 3점(모나리자, 세례 요한, 성 안나)을 보았다고 기록함. 해부학, 물 연구 외에 다양한 기계의 성질을 책에 기록함. 오른손 마비로 색을 칠할 수 없게 되어 데생연습과 제자들을 가르쳤으며, 특히 프란체스코 멜찌 같은 제자는 레오나르도의 양식에 아주 근접했는데, 몇몇 작품은 레오나르도의 작품과 분간하기 어려울 정도라고 한다. 〈기하학적 도형에 관한 연구〉, 〈자연의 파괴적인 힘에 관한 소묘 및 기록〉, 〈프랑스 로모랑탱의 새 왕궁의 설계도〉를 그림.

1518 왕실 분수를 위해 르와르 계곡의 물을 끌어오기 위한 관개 수로공사에 대한 연구와 신도시 로모랑탱의 광대한 기초공사에 전념함. 브라만테의 〈성 베드로 성당〉을 입체적으로 분석하고 원형 경기장을 연구함.

1519 거장 레오나르도의 유언장이 4월 23일자로 작성됨. 유언 집행인으로 제자인 멜찌를 지명했으며, 그는 레오나르도의 모든 필사본, 도구, 작품의 상속자가 됨. 5월 2일 인류가 낳은 최고의 천재, 위대한 발명가 레오나르도 다 빈치가 클루성에서 67세로 사망함.

프랑스 국왕 프랑수아 1세는 레오나르도의 임종을 보지 못했다고 하나 바사리의 기록에 의하면 레오나르도가 왕의 팔에 안겨 마지막 숨을 거두었다고 기록하고 있음. 그의 시신은 앙브와즈의 묘지에 매장됨. 레오나르도는 인류가 낳은 가장 위대한 인물, 최고의 천재로 칭송받는데 그는 아주 뛰어난 상상력으로 자동차, 비행기, 헬리콥터, 비행선, 낙하산, 관악기 키보드, 잠수함, 대포, 전차 등 현대인이 사용하는 각종 장비들을 고안하고 스케치했으며, 현재 그의 기록은 23권의 책으로 남아 있다. 평생에 걸친 그의 수기는 제자 멜찌의 소장이 되었다가 현재 밀라노 암브로지아나 도서관, 투리브루치오 백작가, 파리의 앙스티튜드 드 프랑스 도서관, 영국의 윈저 궁, 대영박물관, 빅토리아 앤드 알버트 미술관에 산재되어 있으며, 남아 있는 것만도 4,000페이지가 넘는다고 한다. 그 당시 종교적인 이유로 사체에 손을 대는 것이 금기시 되어 있었는데도 불구하고 그는 정교하고 사실적인 수많은 인체 해부도를 남겼으며, 사람의 몸에 혈액이 흐른다는 사실을 처음 발견한 유럽인이기도 하다. 그의 연구 결과는 오랫동안 묻혀 있다가 19세기말 새롭게 주목받으며 그의 천재성이 입증되고 있는데 아직도 많은 부분이 베일에 가려져 있다.

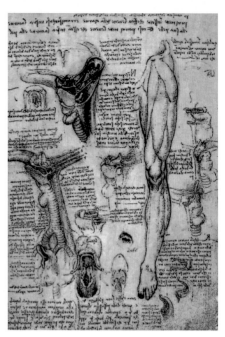

후두, 기관지 및 왼쪽다리 근육에 관한 연구, 1510년경, 초크 · 펜 · 잉크, 28.9×19.7cm, 윈저성 왕립 도서관

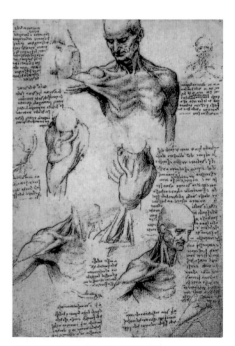

목과 어깨근육에 관한 연구, 1510년경, 펜 · 잉크, 29×20cm, 윈저성 왕립 도서관

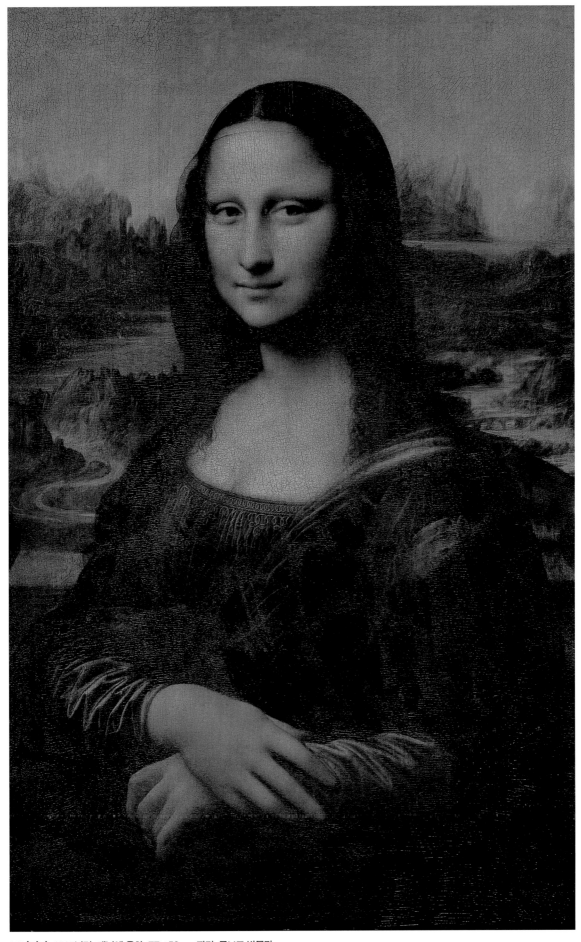

모나리자, 1507년경, 패널에 유화, 77×53cm, 파리, 루브르 박물관

최후의 만찬 습작,
1495년경, 초크, 25.4×38cm,
베니스, 아카데미아 미술관

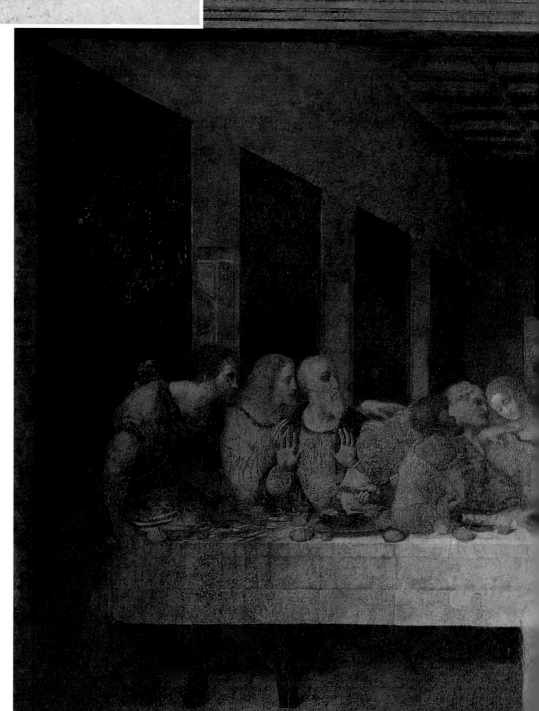

최후의 만찬, 1495-1498,
유화 · 템페라 혼합, 프레스코화, 460×880cm,
밀라노, 산타 마리아 델레 그라치에 수도원 소장

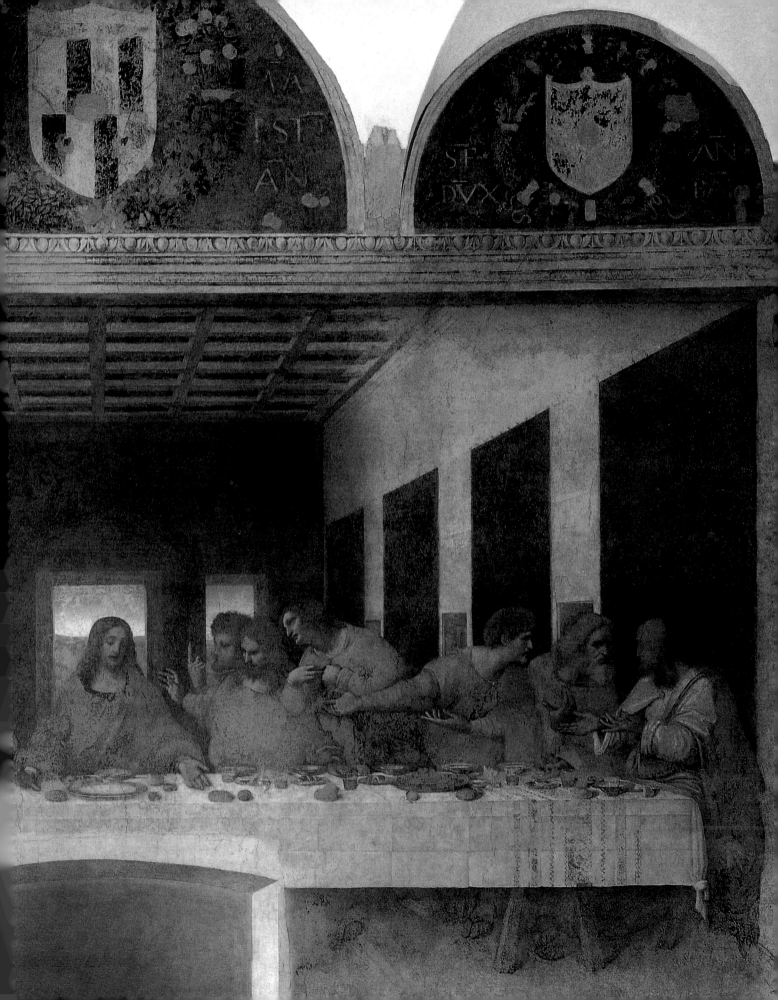

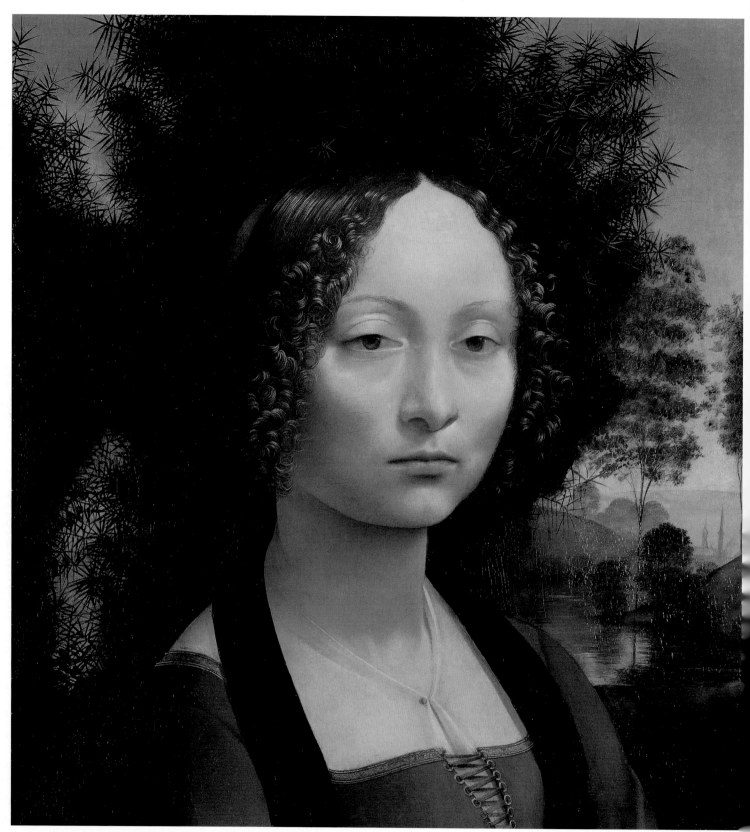

지네브라 데 벤치, 1475년경, 패널에 유화 · 템페라, 38.8×36.7cm, 워싱턴 내셔널 갤러리

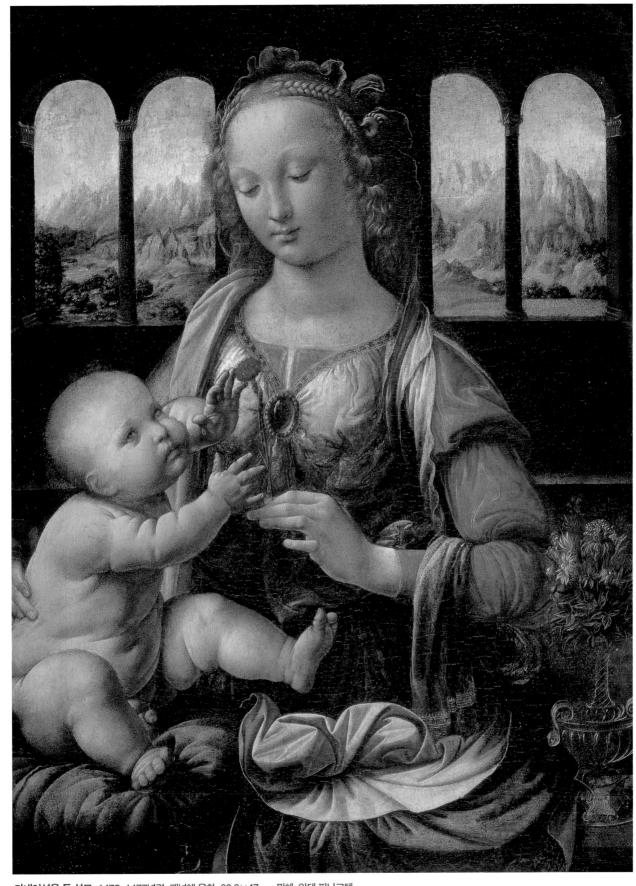

카네이션을 든 성모, 1475-1477년경, 패널에 유화, 62.9×47cm, 뮌헨, 알테 피나코텍

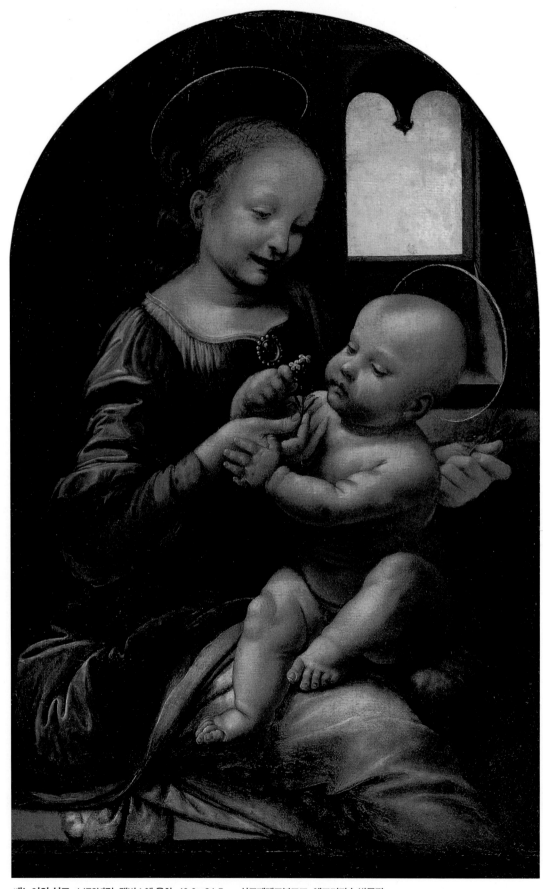

베노이의 성모, 1478년경, 캔버스에 유화, 49.6×31.5cm, 상트페테르부르크, 에르미타슈 박물관

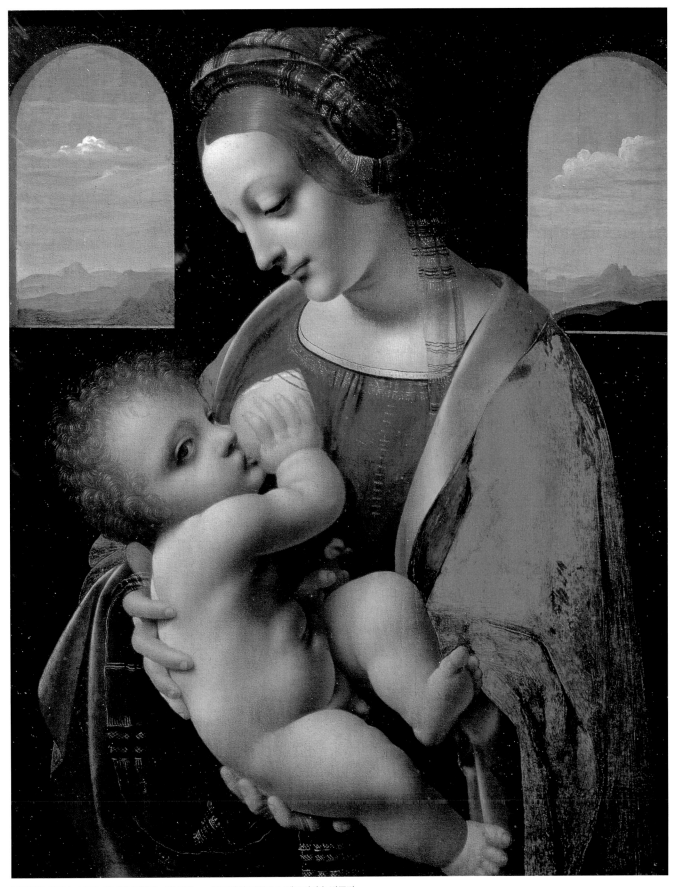

리타의 마돈나, 1490, 패널에 템페라, 42×33cm, 상트페테르부르크, 에르미타슈 박물관

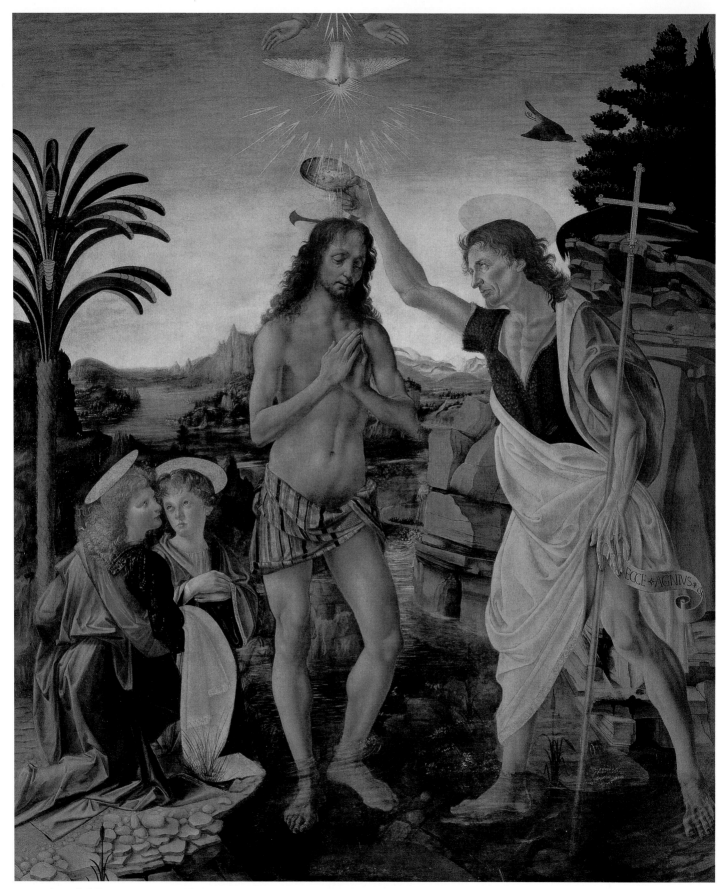

그리스도의 세례, 1472-1473, 패널에 유화 · 템페라, 176.9×151.2cm, 피렌체, 우피치 미술관

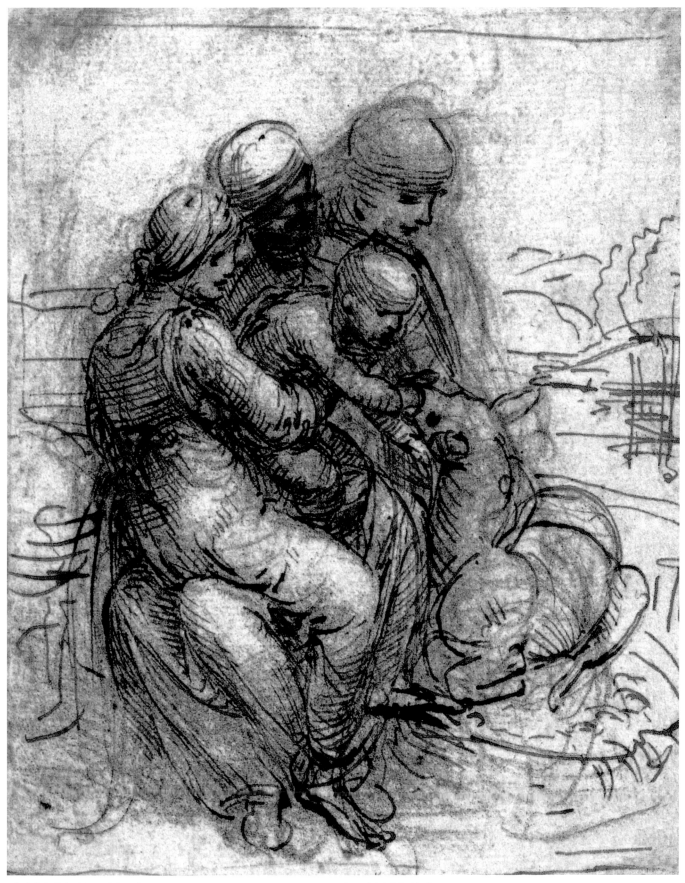

성 안나와 아기 예수를 위한 습작, 1501-1510년경, 잉크·펜·목탄, 12×10cm, 베니스, 아카데미아 미술관

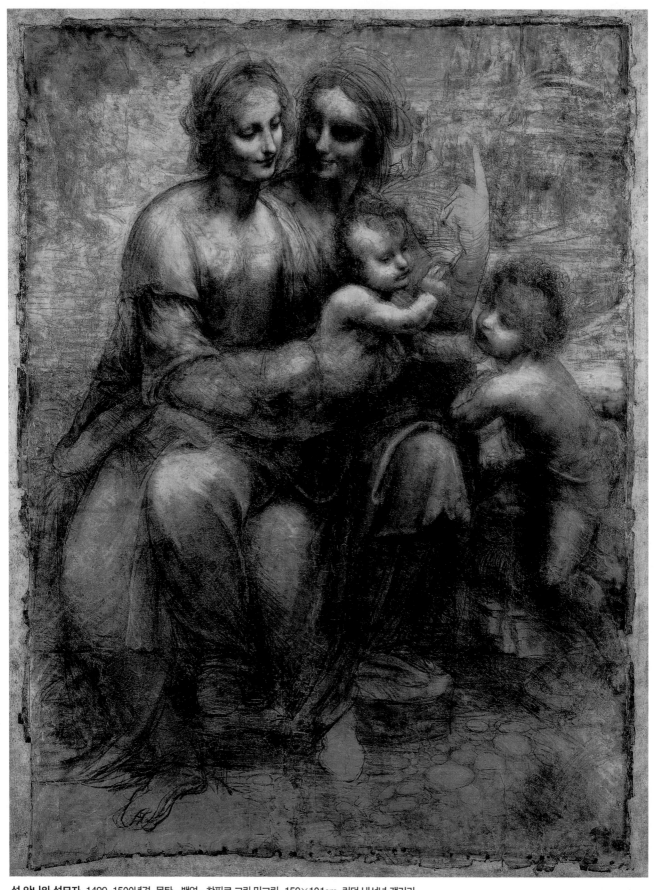

성 **안나와 성모자**, 1499–1500년경, 목탄 · 백연 · 찰필로 그린 밑그림, 159×101cm, 런던 내셔널 갤러리

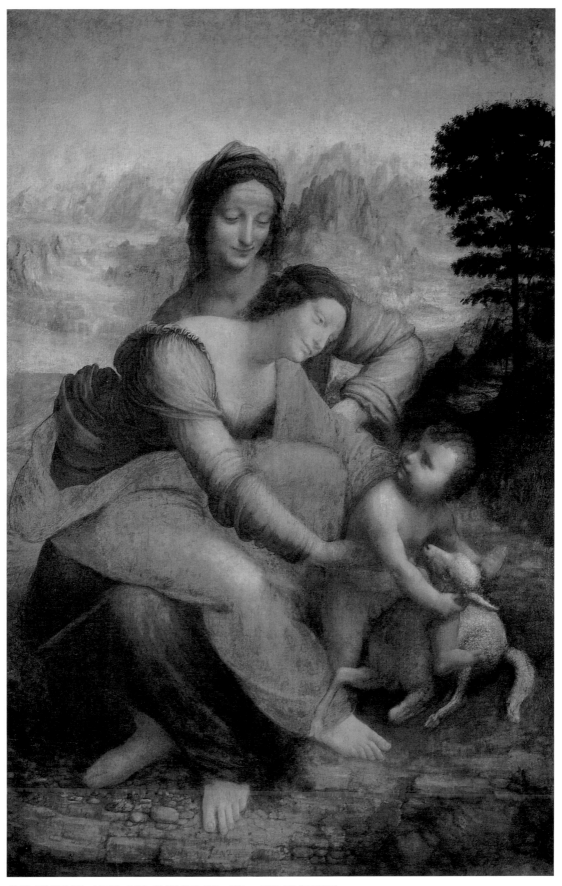

성 안나와 함께 있는 성모자, 1510, 패널에 유화, 168×130cm, 파리, 루브르 박물관

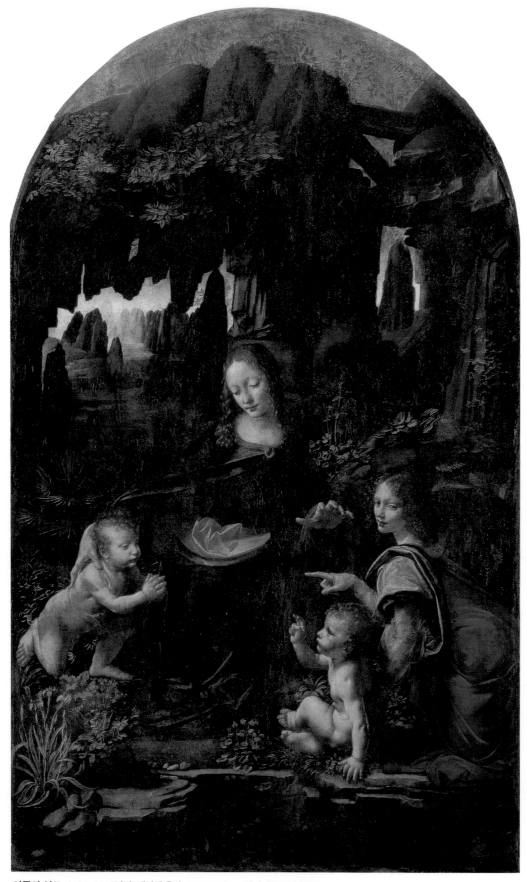

암굴의 성모, 1483-1485년경, 패널에 유화, 198×123cm, 파리, 루브르 박물관

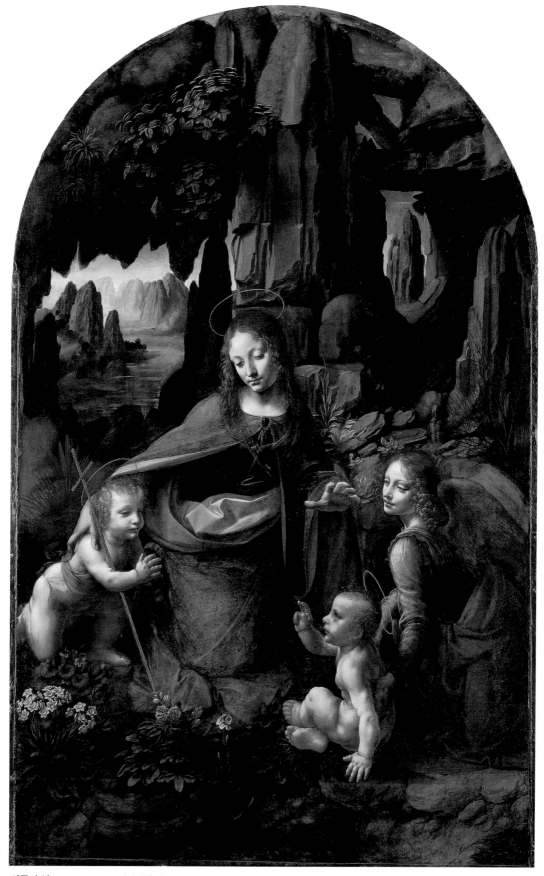

암굴의 성모, 1506–1508, 패널에 유화, 189.5×120cm, 런던 내셔널 갤러리

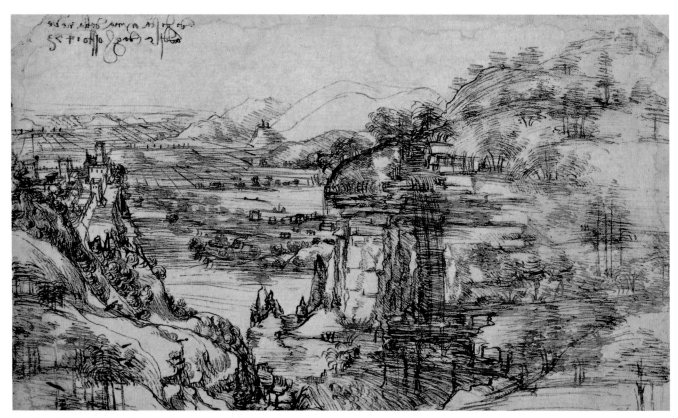

아르노 풍경, 1473, 펜 · 잉크, 193×284cm, 피렌체, 우피치 미술관

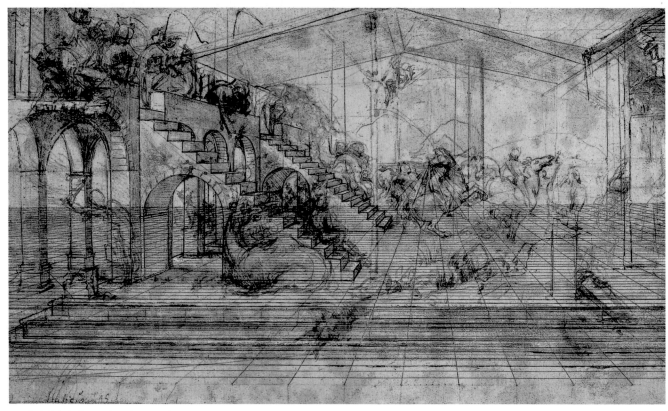

동방박사의 경배를 위한 인물 및 건축물 연구, 1481년경, 펜 · 잉크 · 실버포인트, 16.5×29cm, 피렌체, 우피치 미술관

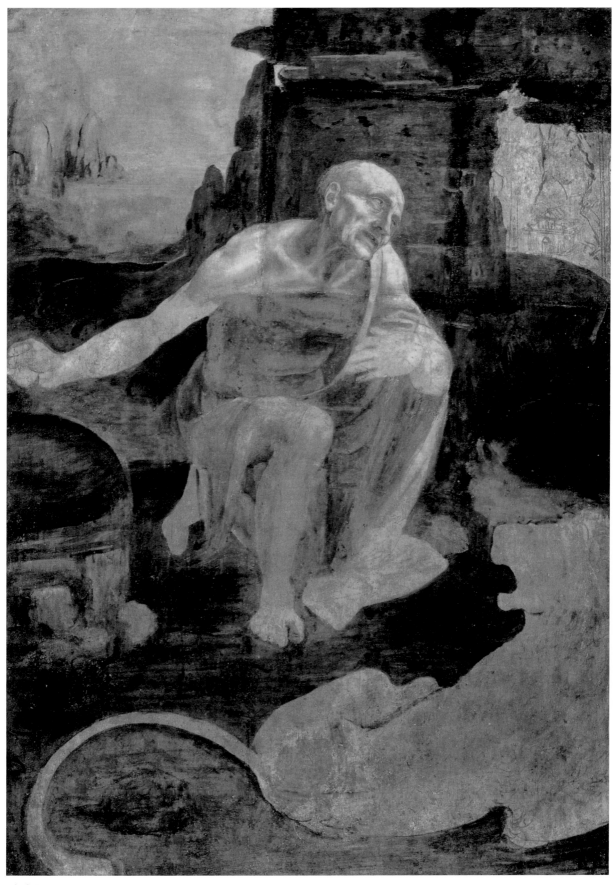

성 제롬, 1481년경, 패널에 유화, 103.2×75cm, 바티칸, 바티칸 박물관

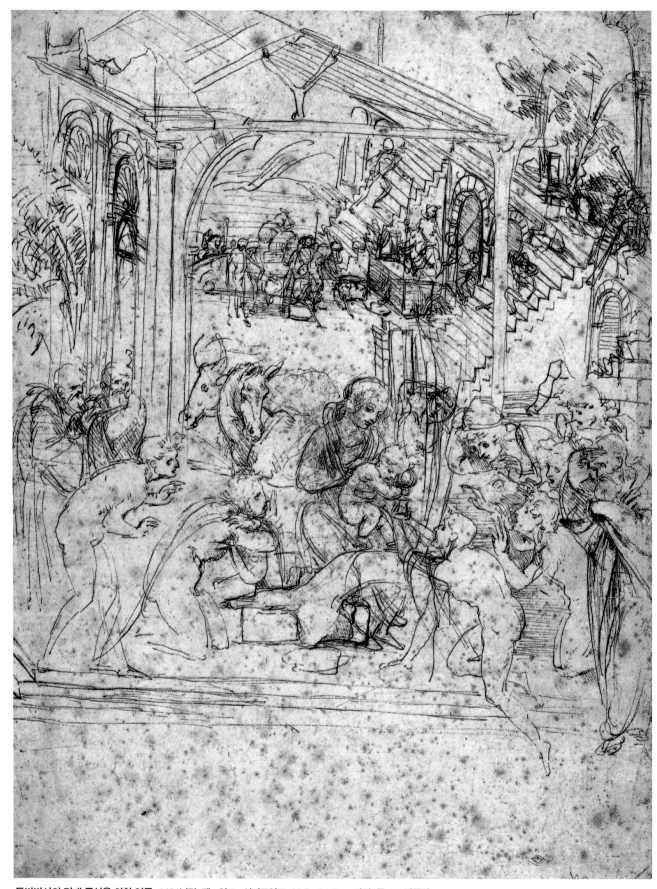

동방박사의 경배 구성을 위한 연구, 1481년경, 펜 · 잉크 · 실버포인트, 28.5×21.5cm, 파리, 루브르 박물관

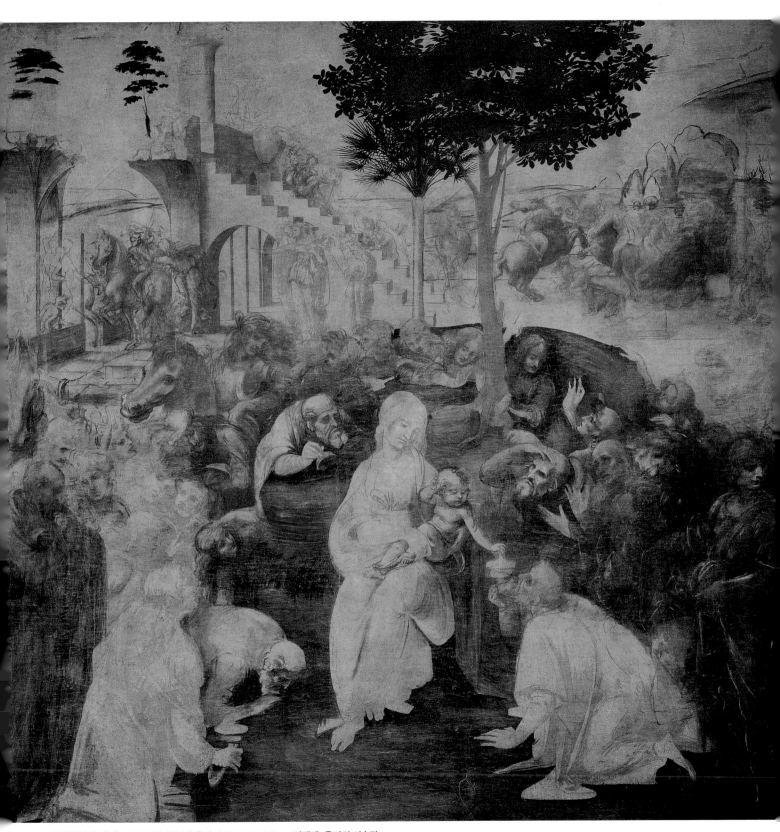

동방박사의 경배, 1481년경, 패널에 유화, 243.3×246.7cm, 피렌체, 우피치 미술관

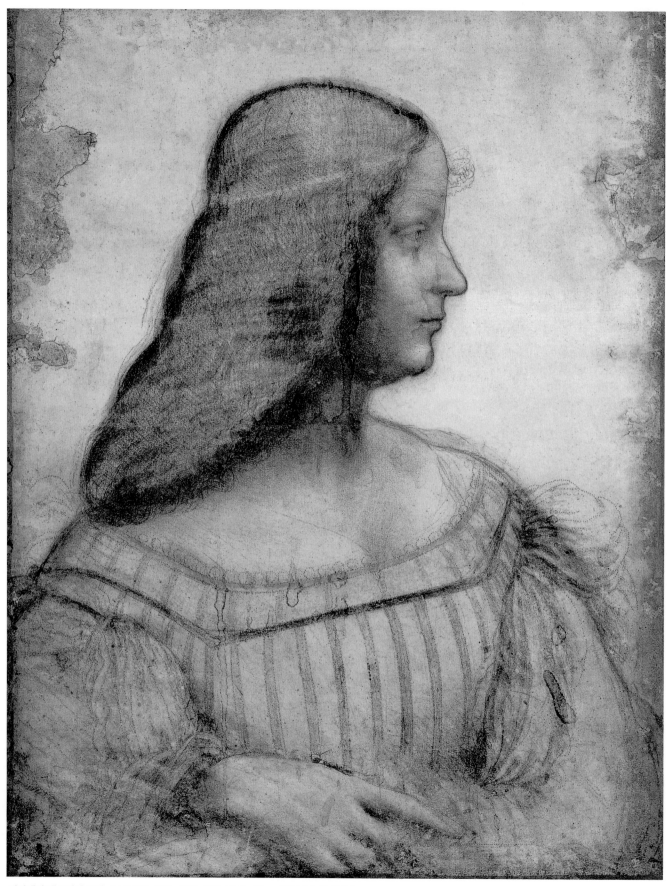

이사벨라 데스테의 초상, 1500년경, 종이 · 초크 · 목탄, 63.2×46cm, 파리, 루브르 박물관

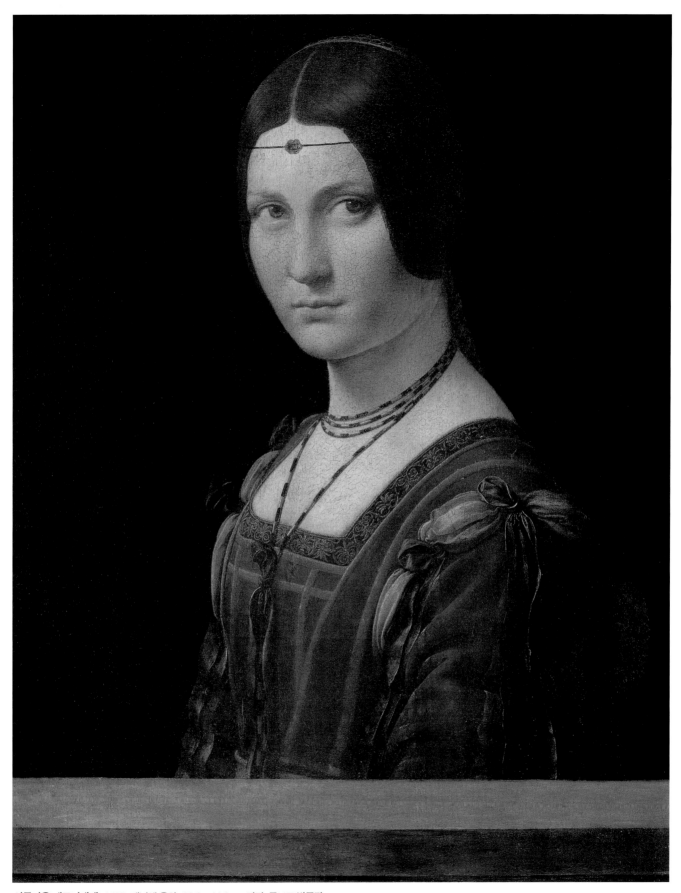

아름다운 페로니에레, 1495, 패널에 유화, 62.3×44.2cm, 파리, 루브르 박물관

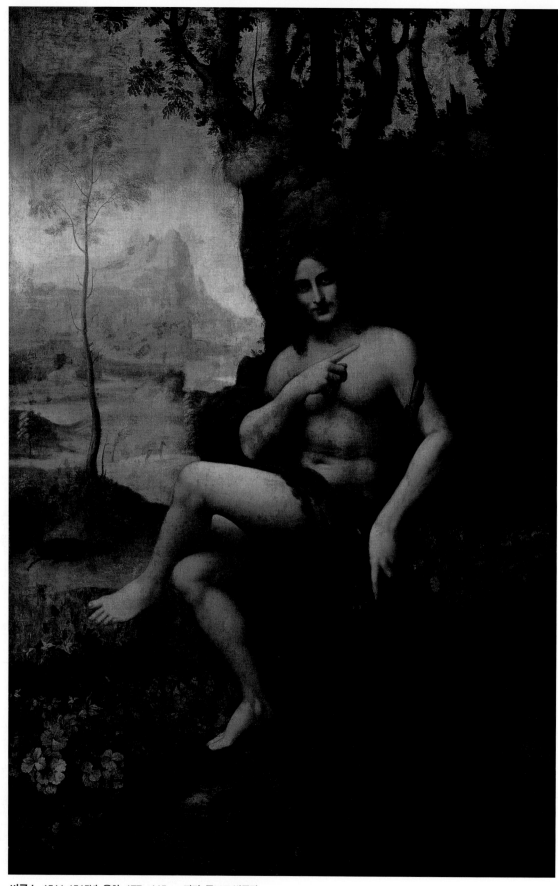

바쿠스, 1511-1515년, 유화, 177×115cm, 파리, 루브르 박물관

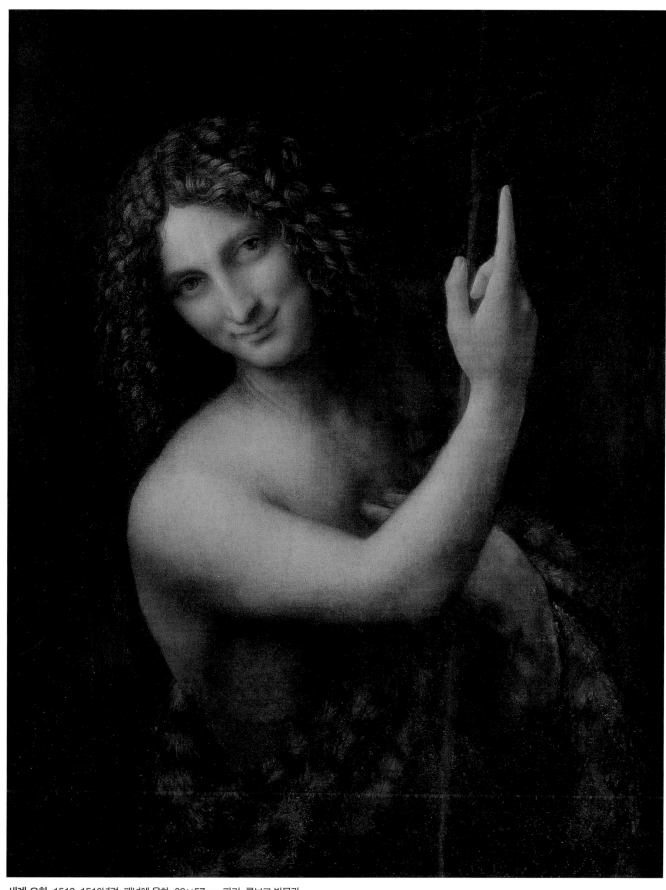

세례 요한, 1513-1516년경, 패널에 유화, 69×57cm, 파리, 루브르 박물관

레다의 머리 연구, 1505-1510년경, 목탄 · 수채, 9.2×11.2cm, 윈저성 왕립 도서관

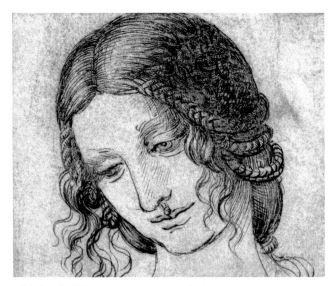

레다의 머리 연구, 1505-1510년경, 목탄 · 수채, 9.3×10.4cm, 윈저성 왕립 도서관

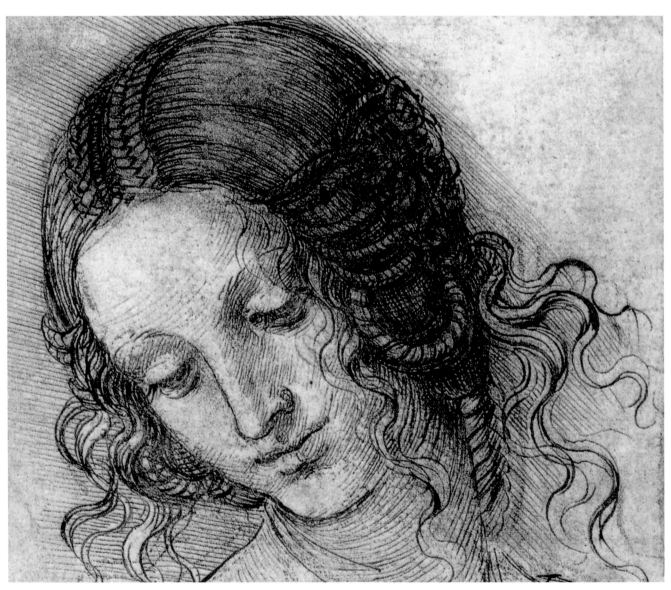

레다의 머리 연구, 1505-1510년경, 목탄 · 수채, 20×16.2cm, 윈저성 왕립 도서관

무릎 꿇은 레다와 백조를 위한 연구,
1505-1510년경, 펜 · 잉크 · 목탄, 12.5×11cm,
로테르담, 보이만스 미술관, 네덜란드

무릎 꿇은 레다와 백조를 위한 연구,
1505-1510년경, 목탄 · 잉크 · 펜, 16×13.9cm,
채스워스 데번셔 컬렉션

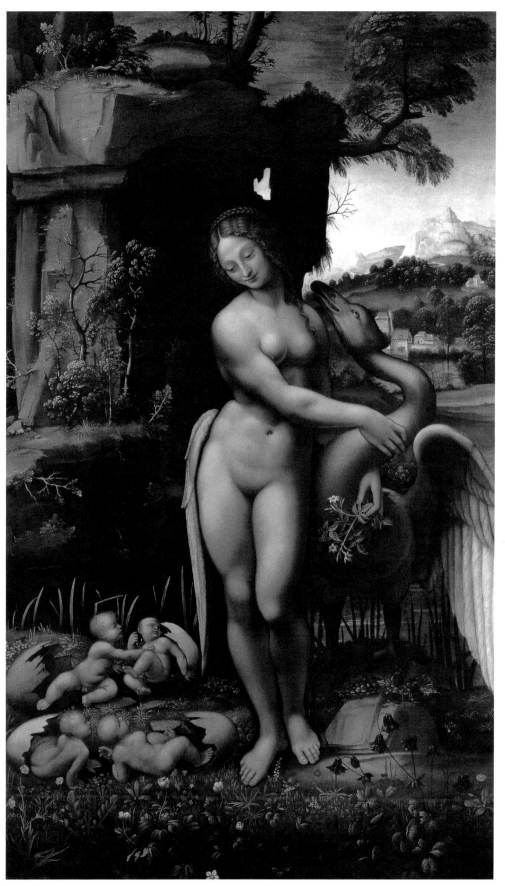

레다와 백조, 1505-1515(?), 패널에 유화, 130×78cm, 피렌체, 우피치 미술관

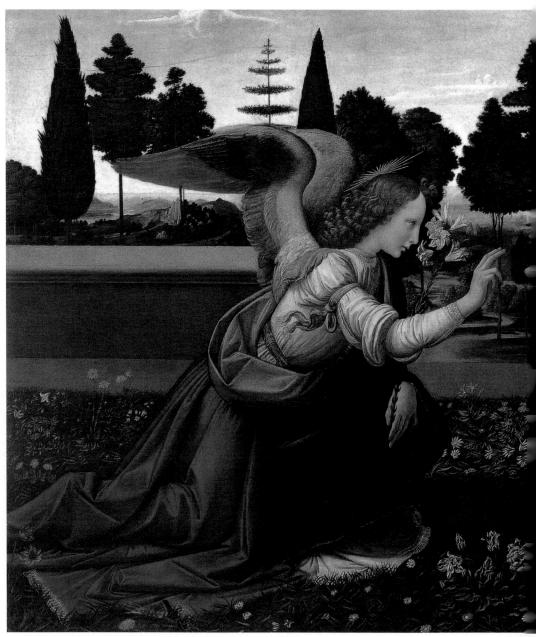

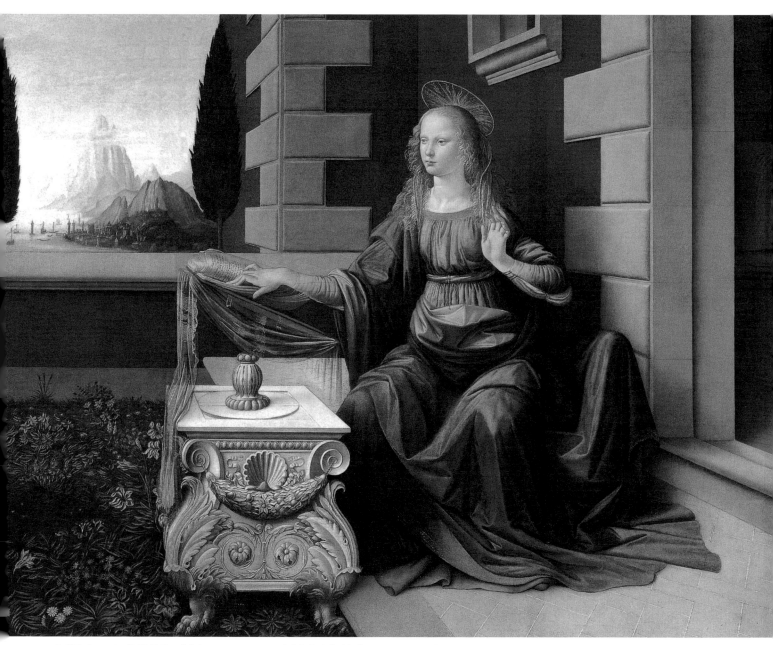

수태고지, 1475, 패널에 유화 · 템페라, 98.4×217.2cm, 피렌체, 우피치 미술관

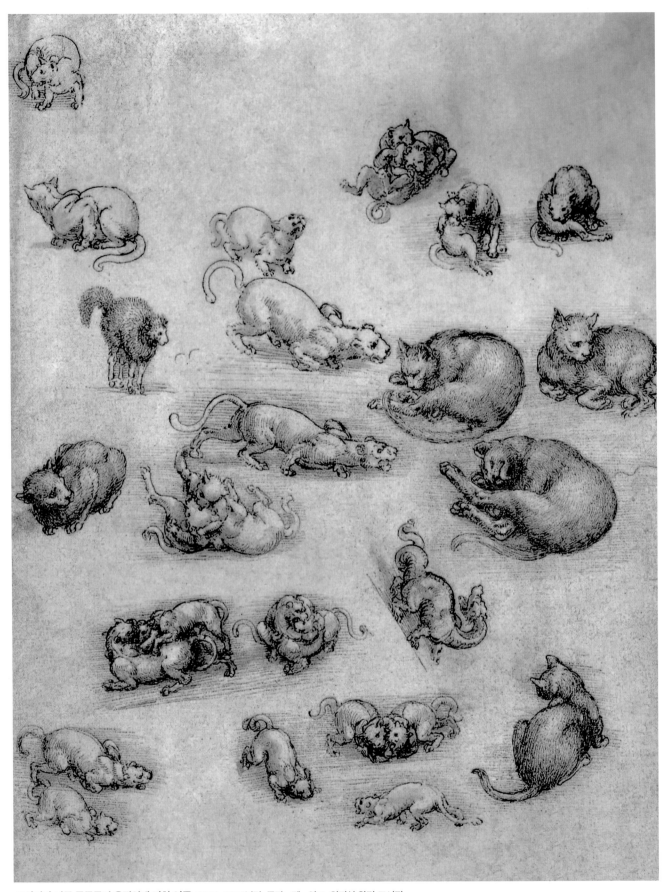

고양이와 다른 동물들의 움직임에 관한 연구, 1513-1515년경, 목탄 · 펜 · 잉크, 윈저성 왕립 도서관

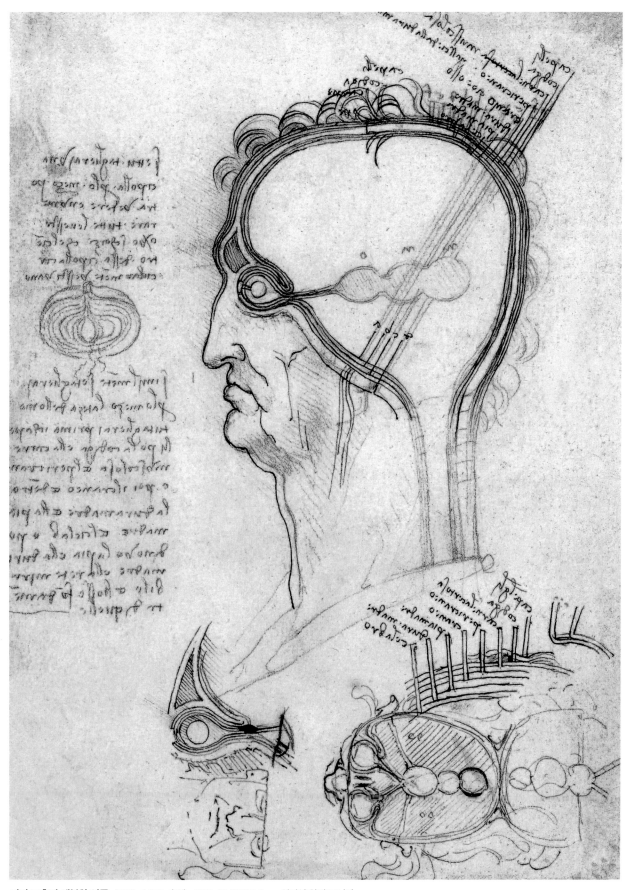

머리 표층의 해부학 연구, 1490-1493, 수채·초크, 20.3×15.2cm, 윈저성 왕립 도서관

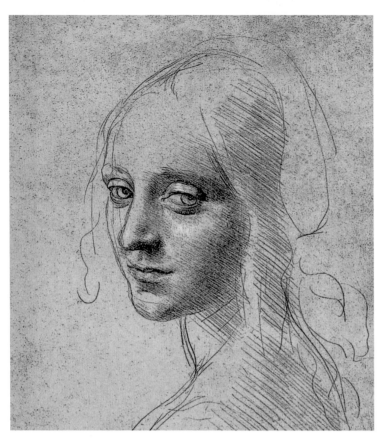

젊은 여인의 두상, 1483년경, 색지에 실버포인트, 18.2×15.8cm,
토리노, 레알 도서관

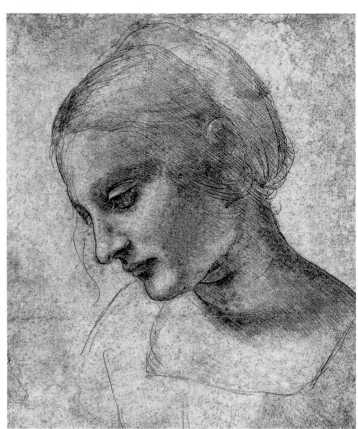

젊은 여인의 두상, 1490년경, 색지에 실버포인트, 18×16.8cm,
파리, 루브르 박물관

최후의 만찬을 위한 '마태' 습작, 1495년경, 붉은 크레용, 19.3×14.8cm,
윈저성 왕립 도서관

최후의 만찬을 위한 '유다' 습작, 1495년경, 붉은 크레용, 18×15cm,
윈저성 왕립 도서관

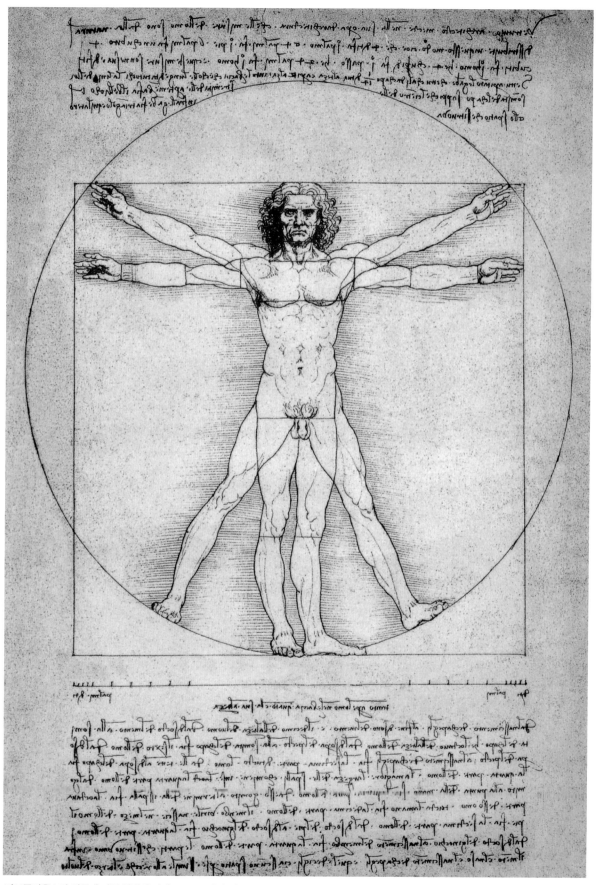

비트루비우스의 이론에 따른 인체의 비례도, 1490년경, 펜 · 잉크 · 실버포인트, 34.4×24.5cm, 베니스, 아카데미아 미술관

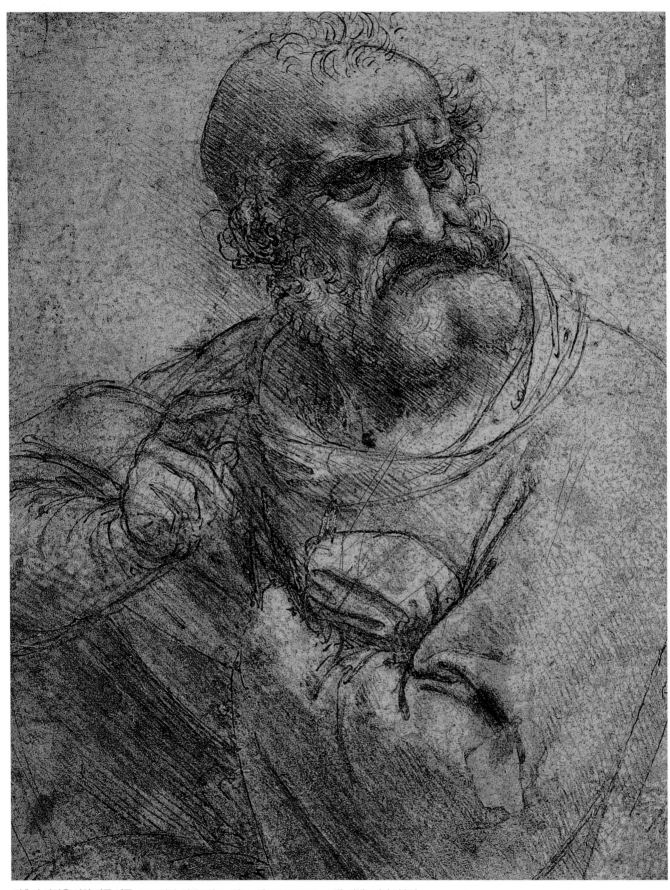

최후의 만찬을 위한 인물 연구, 1495년경, 실버포인트 · 잉크 · 펜, 14.5×11.3cm, 빈, 알베르티나 미술관

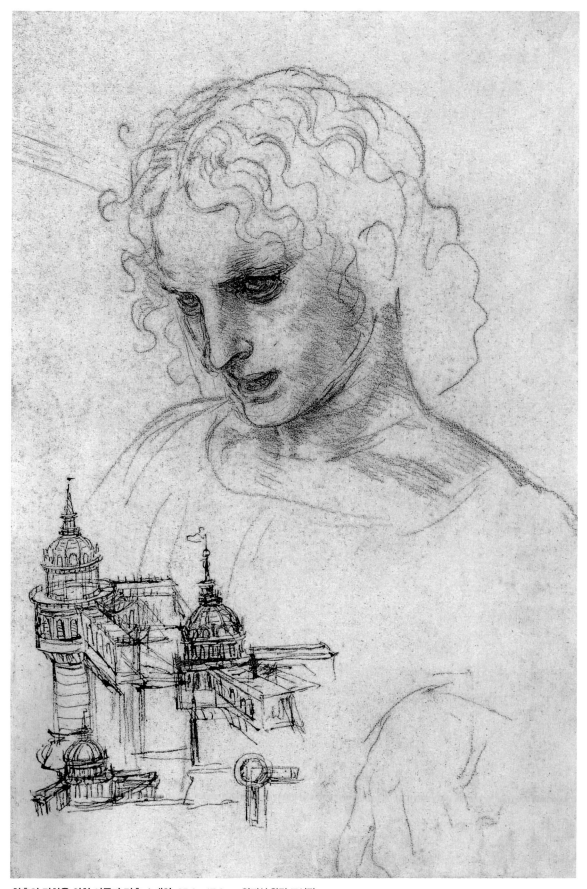

최후의 만찬을 위한 야곱과 건축 스케치, 25.2×17.2cm, 윈저성 왕립 도서관

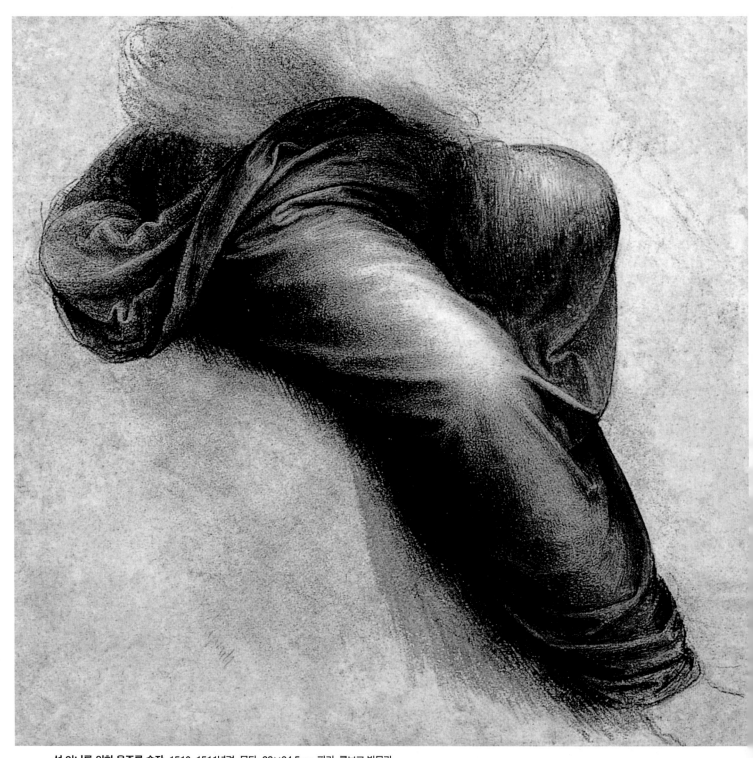

성 안나를 위한 옷주름 습작, 1510-1511년경, 목탄, 23×24.5cm, 파리, 루브르 박물관

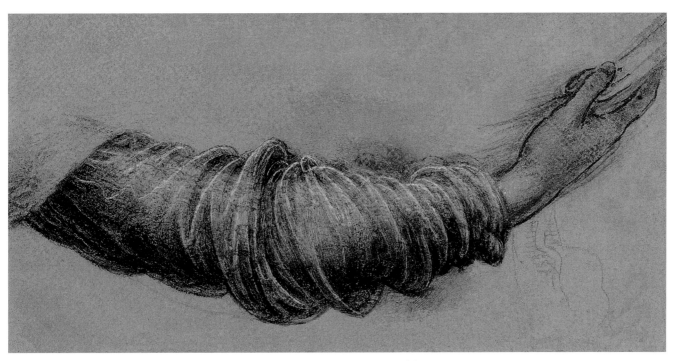

성모상 팔 주름 규범을 위한 습작, 1501-1510년경, 종이에 목탄·분필, 8.6×17cm, 윈저성 왕립 도서관

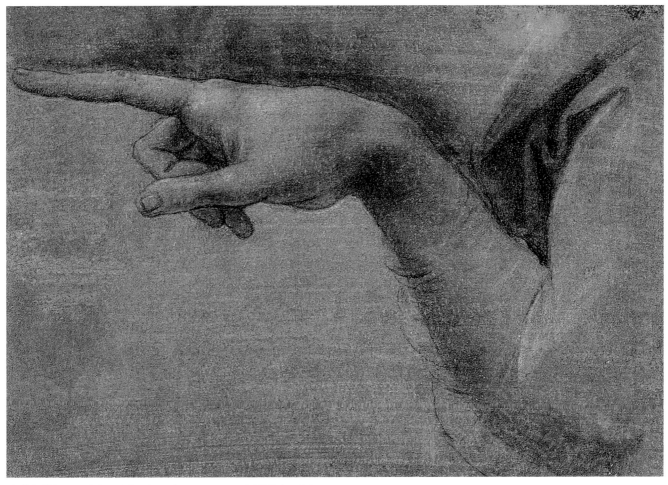

손가락 연구, 1483년경, 종이에 목탄·분필, 15.3×22cm, 윈저성 왕립 도서관

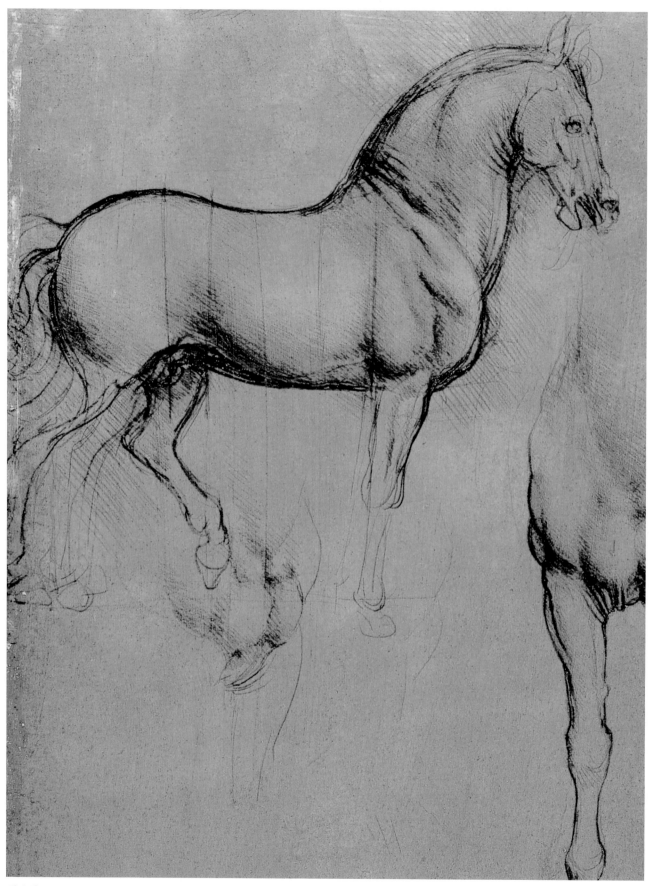

말 습작, 1493-1494년경, 색지에 실버포인트, 21.2×16cm, 윈저성 왕립 도서관

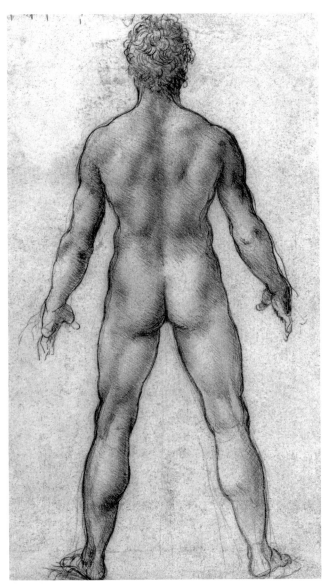

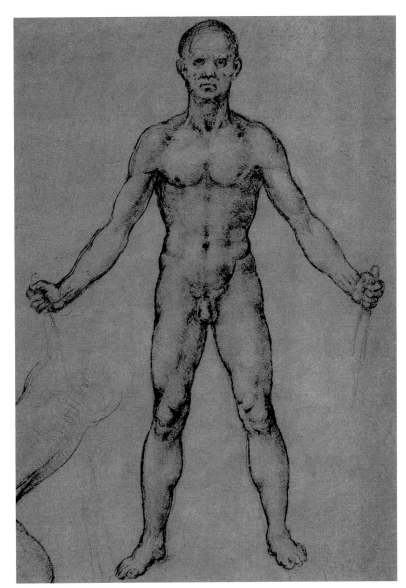

남자 누드 뒷면 연구, 1503-1509년경, 펜 · 잉크 · 크레용, 24×15cm, 윈저성 왕립 도서관

남자 누드 앞면 연구, 1499년경, 펜 · 잉크 · 목탄, 20.5×15.2cm, 윈저성 왕립 도서관

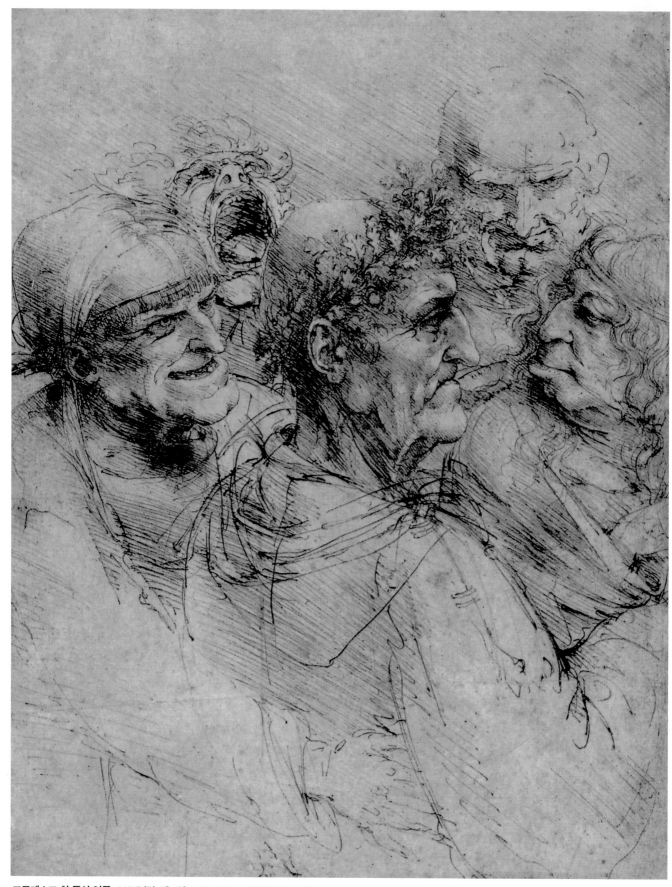

그로테스크 한 두상 연구, 1494년경, 펜 · 잉크, 38×25cm, 윈저성 왕립 도서관

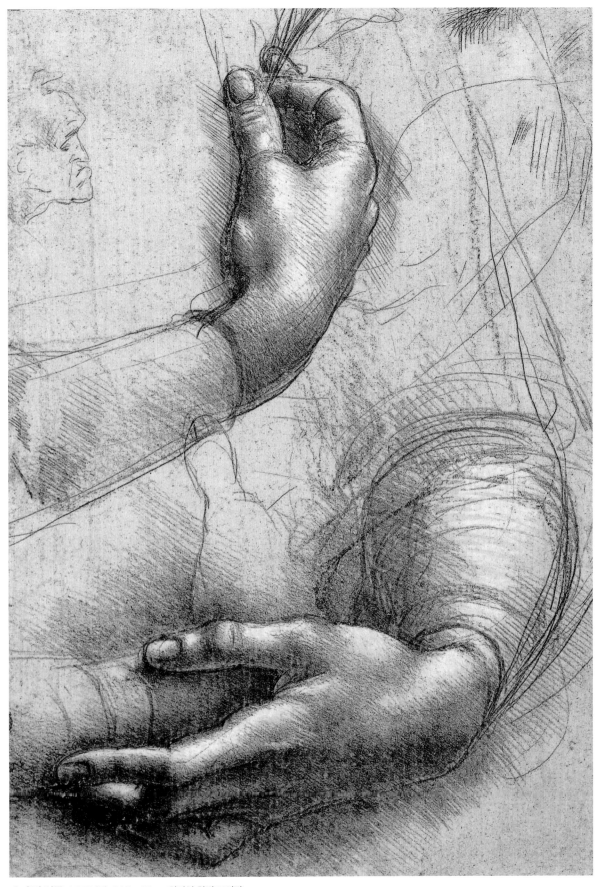

손과 팔 연구, 1478년경, 21.5×15cm, 윈저성 왕립 도서관

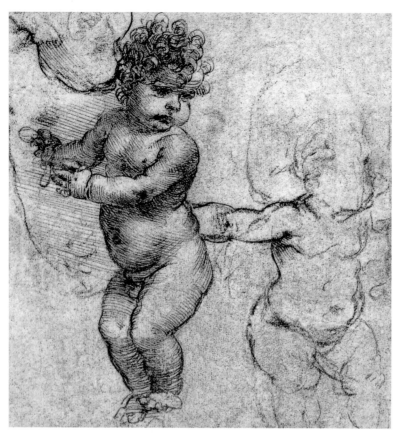

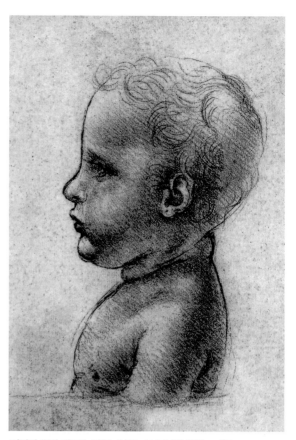

어린이 누드 연구, 1499년경, 펜 · 잉크 · 목탄, 20.5×15.2cm, 윈저성 왕립 도서관

어린이 두상 옆모습 연구, 1495-1497년경, 붉은 크레용, 윈저성 왕립 도서관

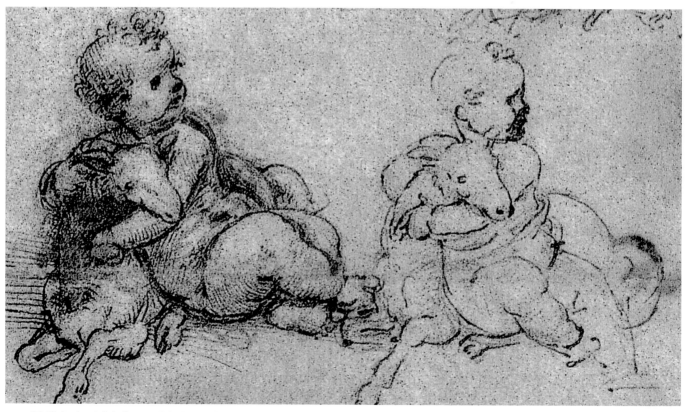

어린 양과 노는 아이 습작, 1501년경, 말리부, J. 폴 게티 박물관

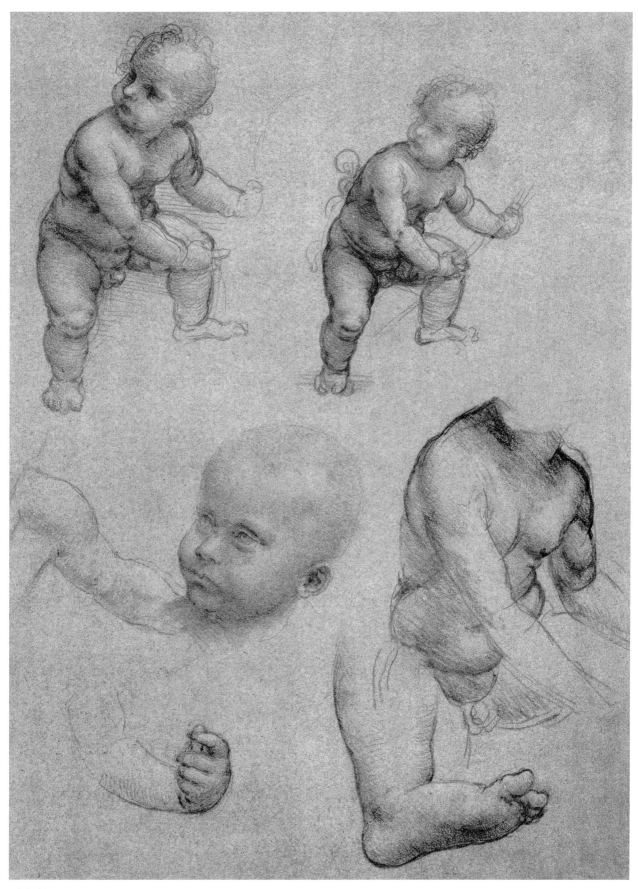

아기 예수 연구, 1501-1510년경, 크레용, 28.5×19.8cm, 베니스, 아카데미아 미술관

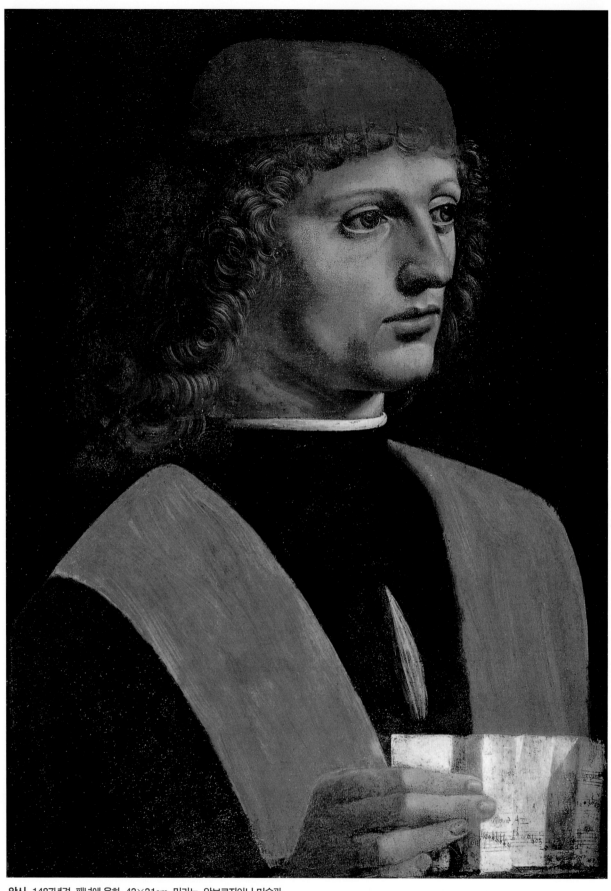

악사, 1487년경, 패널에 유화, 43×31cm, 밀라노, 암브로지아나 미술관

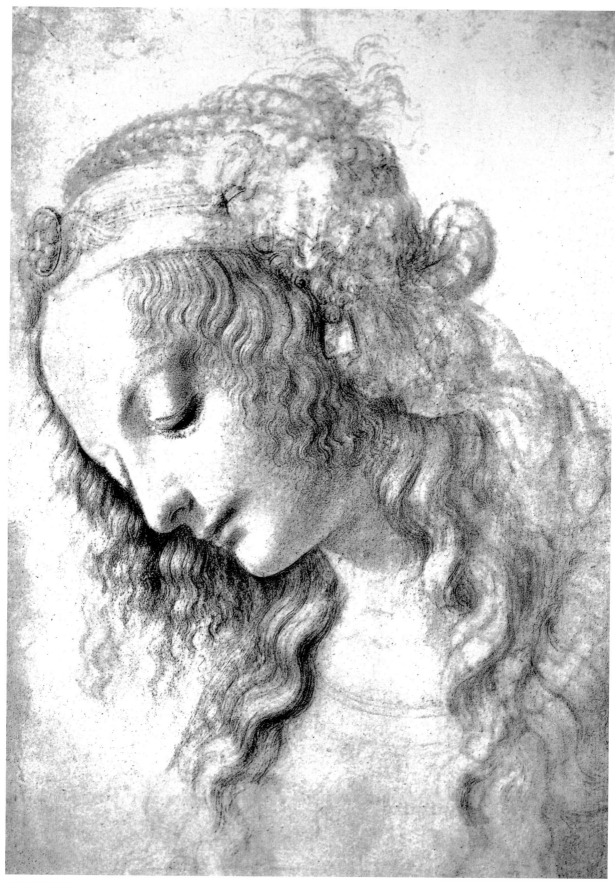

젊은 여인의 두상, 1475년경, 펜 · 백납 · 비스터, 27.5×19.5cm, 피렌체, 우피치 미술관

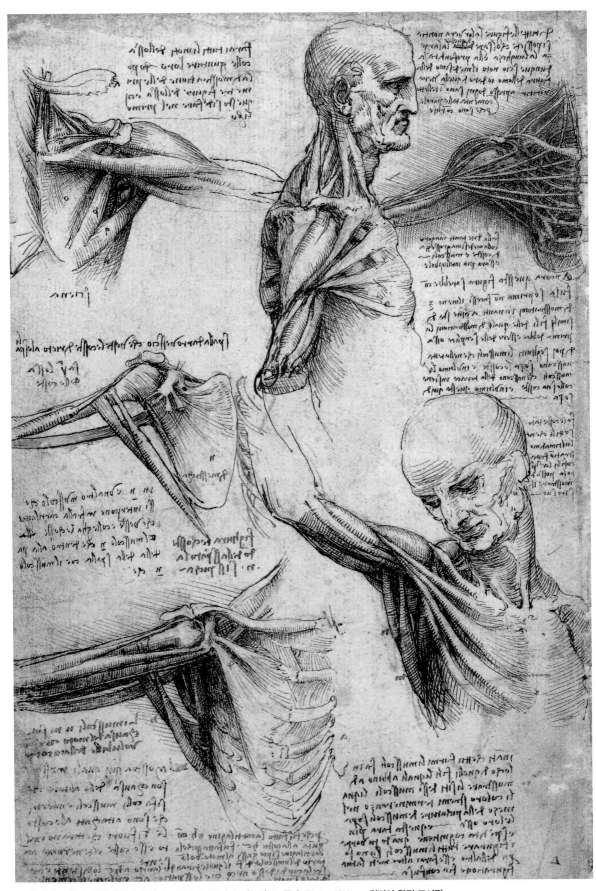

목과 어깨 근육에 관한 해부학적 연구, 1509-1510년경, 펜·잉크·목탄, 29.2×19.8cm, 윈저성 왕립 도서관

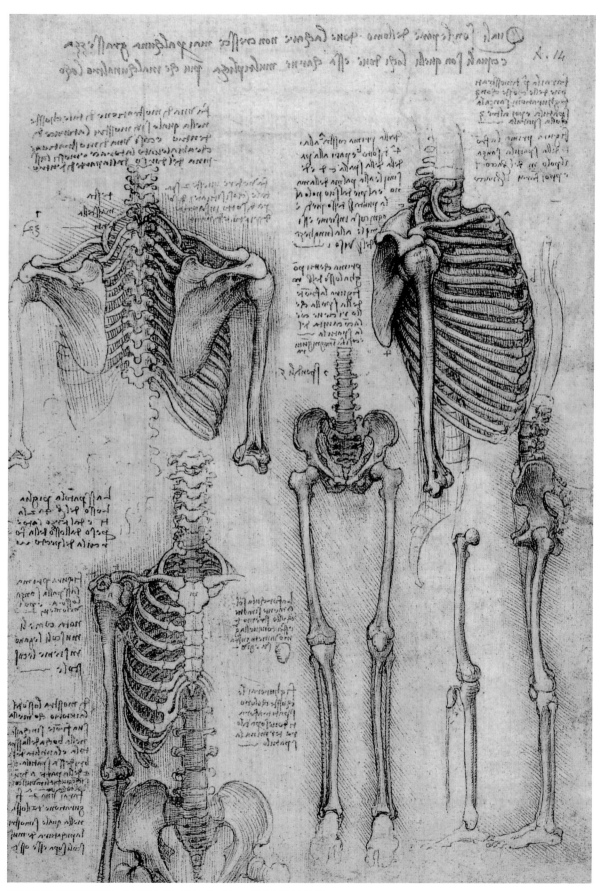

골격구조의 해부학적 연구, 1510년경, 펜·잉크, 29×20cm, 윈저성 왕립 도서관

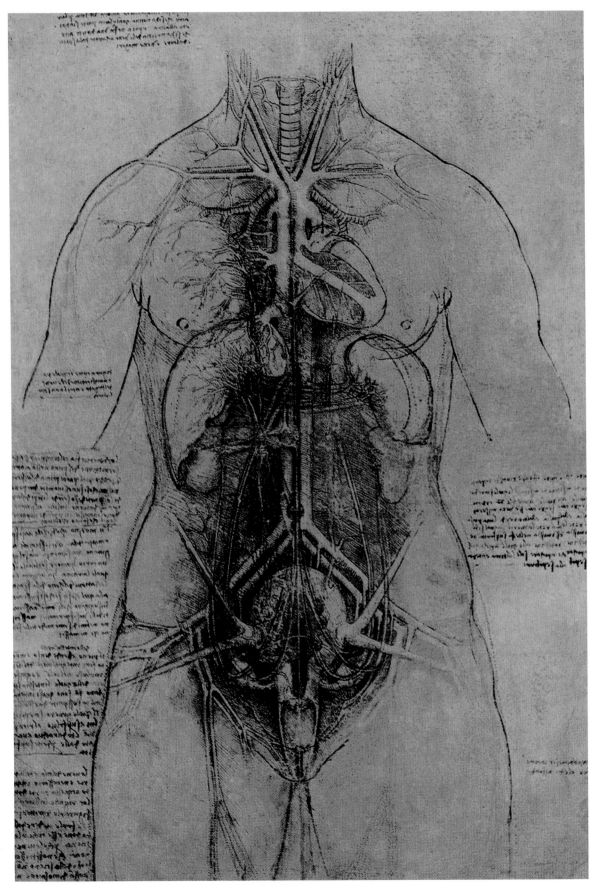

여성의 해부 단면도, 1508년경, 펜 · 잉크 · 초크, 47.6×33.2cm, 윈저성 왕립 도서관

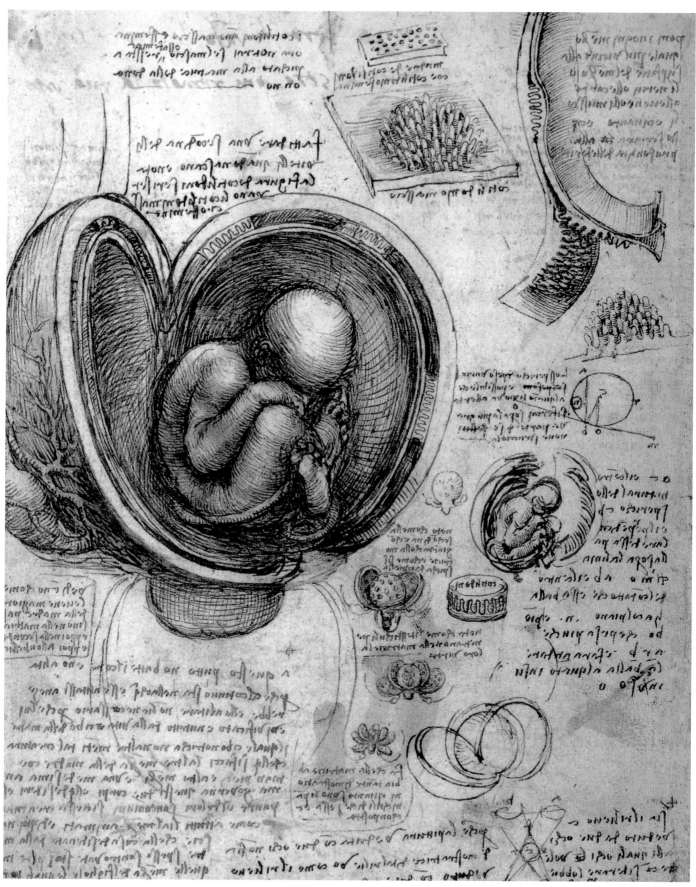

태아가 들어있는 인체의 자궁, 1510년경, 30.4×22cm, 윈저성 왕립 도서관

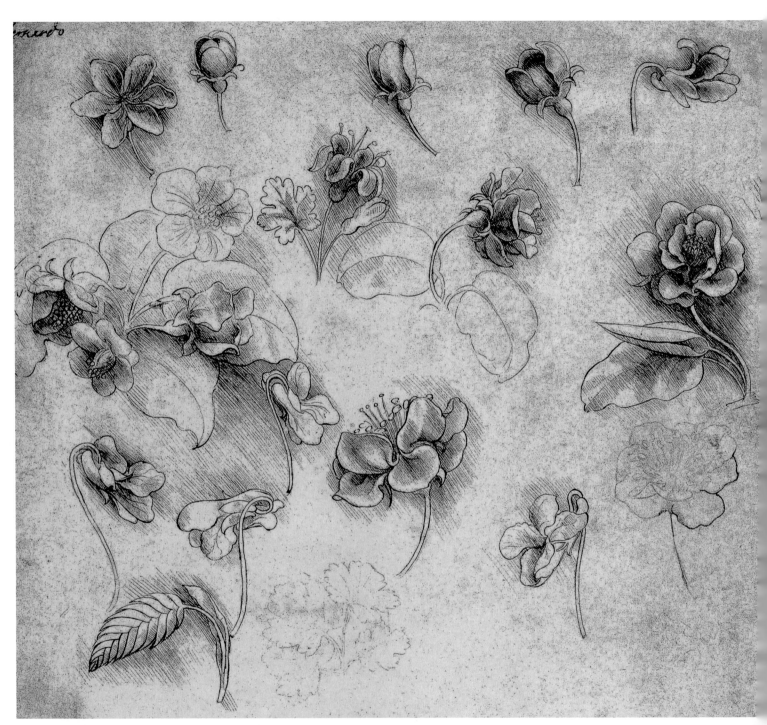

꽃과 풀의 습작, 1481~1483년경, 실버포인트 · 펜 · 잉크, 18.3×21cm, 베니스, 아카데미아 미술관

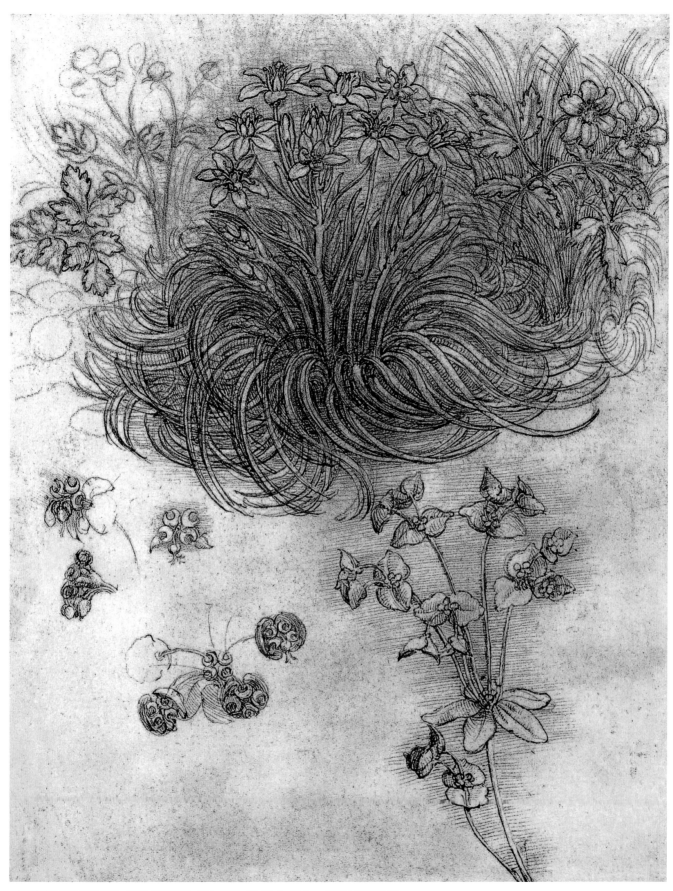

베들레헴의 별과 다른 꽃들, 1505-1508년경, 초크 · 잉크 · 펜, 19.4×16.2cm, 윈저성 왕립 도서관

풍경 및 기하학과 기계 연구에 관한 소묘 , 1500년경, 펜·잉크·초크, 30×43cm,
밀라노, 암브로지아나 도서관

피리울리 여행 기록, 1500년경, 펜·잉크·초크, 28×28cm,
밀라노, 암브로지아나 도서관

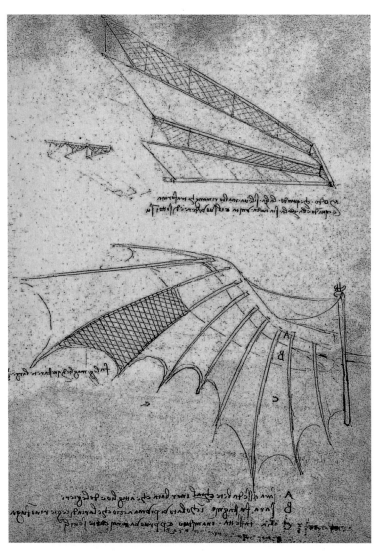

비행기 날개 연구, 1487-1490, 펜·잉크, 23.2×16.5cm,
파리, 앙스티튜드 드 프랑스 도서관

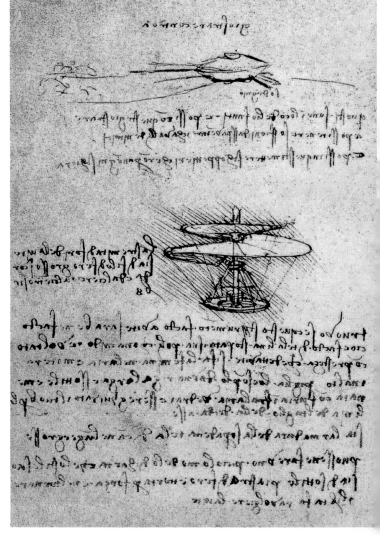

비행기를 공중에 머물게 하는 장치 연구, 1487-1490, 펜·잉크, 23.2×16.5cm,
파리, 앙스티튜드 드 프랑스 도서관

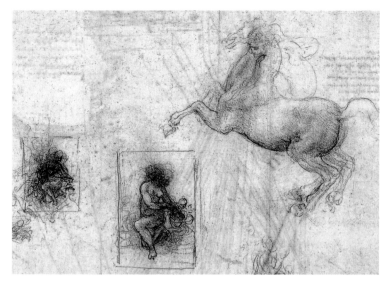

레다를 위한 백조 밑그림과 말 연구, 1504년경, 펜 · 잉크 · 목탄, 28.7×40.5cm,
윈저성 왕립 도서관

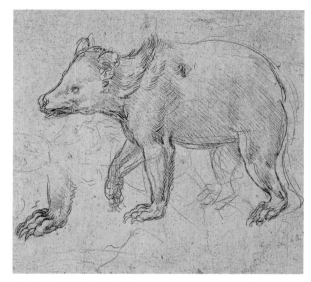

곰 연구, 1480년경, 실버포인트, 10.3×13.4cm, 뉴욕, 메트로폴리탄 미술관

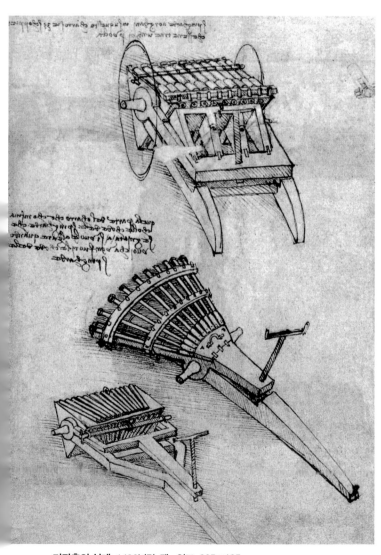

기관총의 설계, 1482년경, 펜 · 잉크, 265×185cm,
밀라노, 암브로지아나 도서관

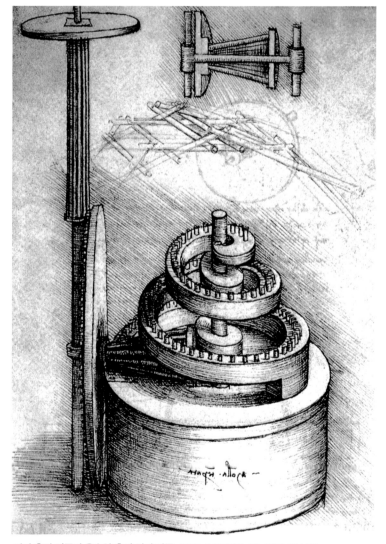

시간 측정 기구의 용수철 추진 장치 연구, 1493-1497년경, 펜 · 잉크, 21×15cm,
마드리드 국립도서관

토스카나 해양 지도, 1502-1504, 펜 · 잉크 · 목탄, 33.5×48.2cm, 윈저성 왕립 도서관

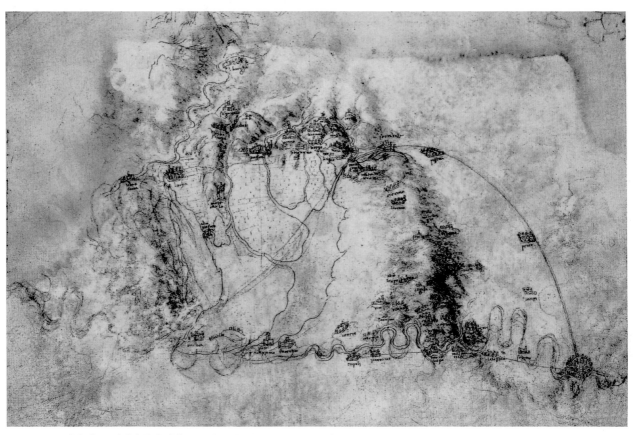

토스카나 지도 : 빈치의 주변 지역, 1502년경, 펜 · 잉크, 24×36.7cm, 윈저성 왕립 도서관

밀라노 지도 , 1497-1500년경, 펜 · 잉크, 28.5×21cm,
밀라노, 암브로지아나 도서관

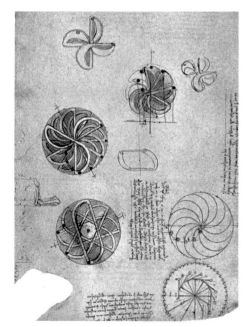

열구 운동에 관한 기록과 수무 1495년경
펜 · 잉크, 33×24cm, 밀라노, 암브로지아나 도서관

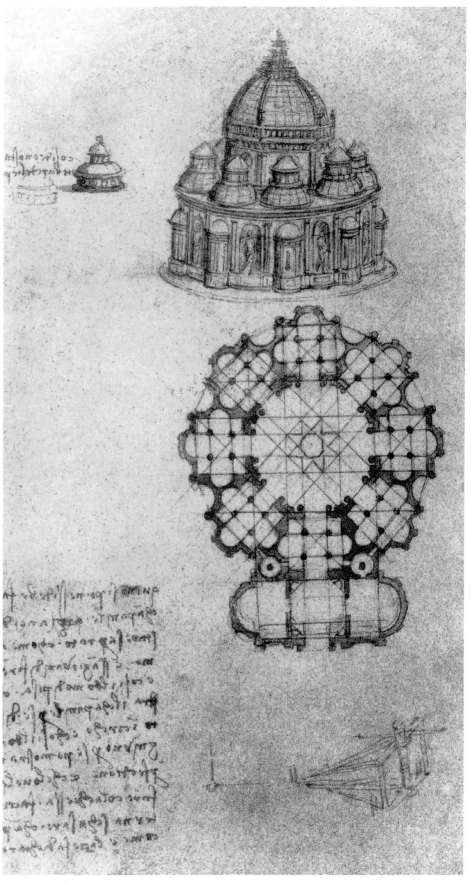

성당(궁정) 건축물 중앙을 위한 설계도 습작, 1487-1490년경, 펜 · 잉크, 파리, 앙스티튜드 드 프랑스 도서관

JAEWON ART BOOK 15

레오나르도 다 빈치

감수 / 오광수 · 박서보

편집위원 / 정금희 · 조명식

1판 1쇄 인쇄 2004년 9월 15일
1판 1쇄 발행 2004년 9월 20일

발행처 / 도서출판 재원
발행인 / 박덕흠
색분해 / 으뜸 프로세스(주)
인 쇄 / 으뜸 프로세스(주)

등록번호 / 제10-428호
등록일자 / 1990년 10월 24일

서울 마포구 서교동 461-9 우편번호 121-841
전화 323-1411(代) 323-1410 팩스 323-1412
E-mail : jaewonart@yahoo.co.kr

ⓒ 2004, 도서출판 재원

ISBN 89-5575-046-3 04650
세트번호 89-5575-042-0

반 고흐 / 재원아트북 ①

폴 고갱 / 재원아트북 ②

모네 / 재원아트북 ③

클림트 / 재원아트북 ④

브뢰겔 / 재원아트북 ⑤

로트렉 / 재원아트북 ⑥

밀레 / 재원아트북 ⑦

에곤 실레 / 재원아트북 ⑧

모딜리아니 / 재원아트북 ⑨

프리다 칼로 / 재원아트북 ⑩

들라크루아 / 재원아트북 ⑪

렘브란트 / 재원아트북 ⑫

JAEWON ART BOOK 12

렘브란트 반 레인

감수 / 박서보 · 오광수

1판 1쇄 인쇄 2003년 12월 15일
1판 1쇄 발행 2003년 12월 20일

발행처 / 도서출판 재원
발행인 / 박덕흠
디자인 / 주식회사 CSD
색분해 / 으뜸 프로세스(주)
인　쇄 / (주)중앙 P&L

등록번호 / 제10-428호
등록일자 / 1990년 10월 24일

서울 마포구 서교동 461-9 우편번호 121-841
전화 323-1411(代) 323-1410 팩스 323-1412
E-mail:jaewonart@yahoo.co.kr

ⓒ 2003, 도서출판 재원

ISBN　　　89-5575-041-2　04650
세트번호　89-5575-042-0

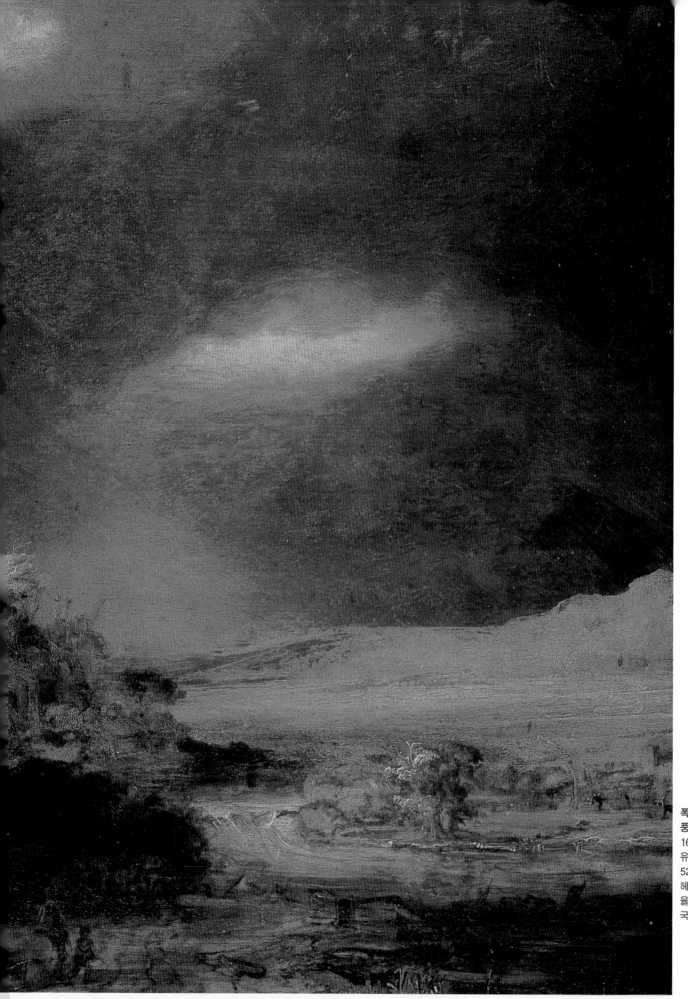

폭풍우 치는
풍경
1637-1639,
유화,
52×72cm
헤르조그 안톤
율리히
국립미술관

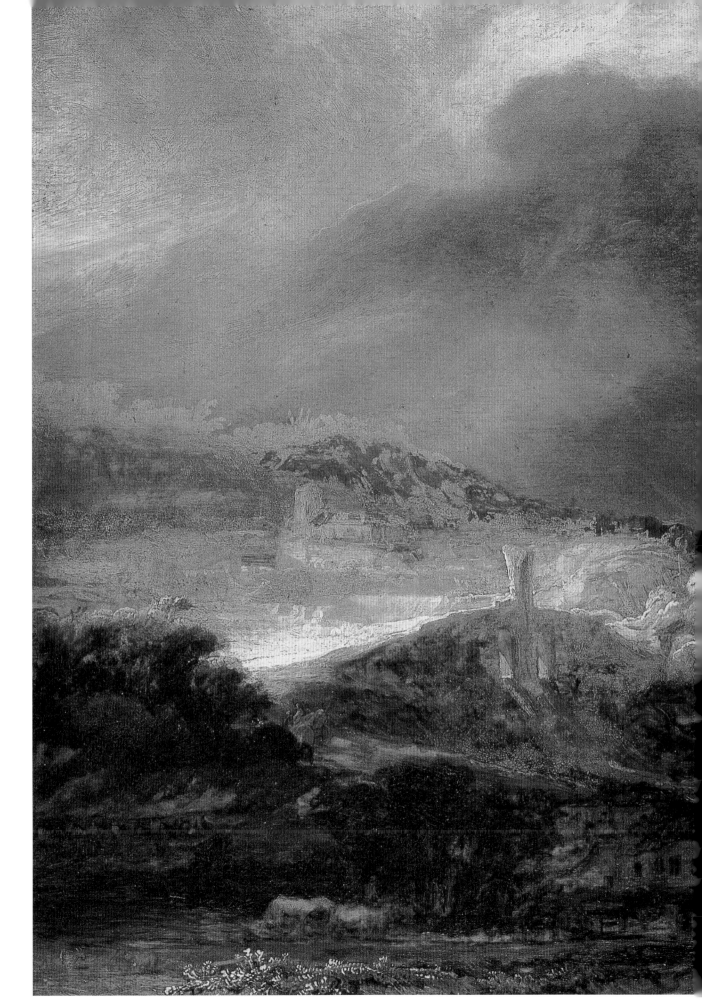

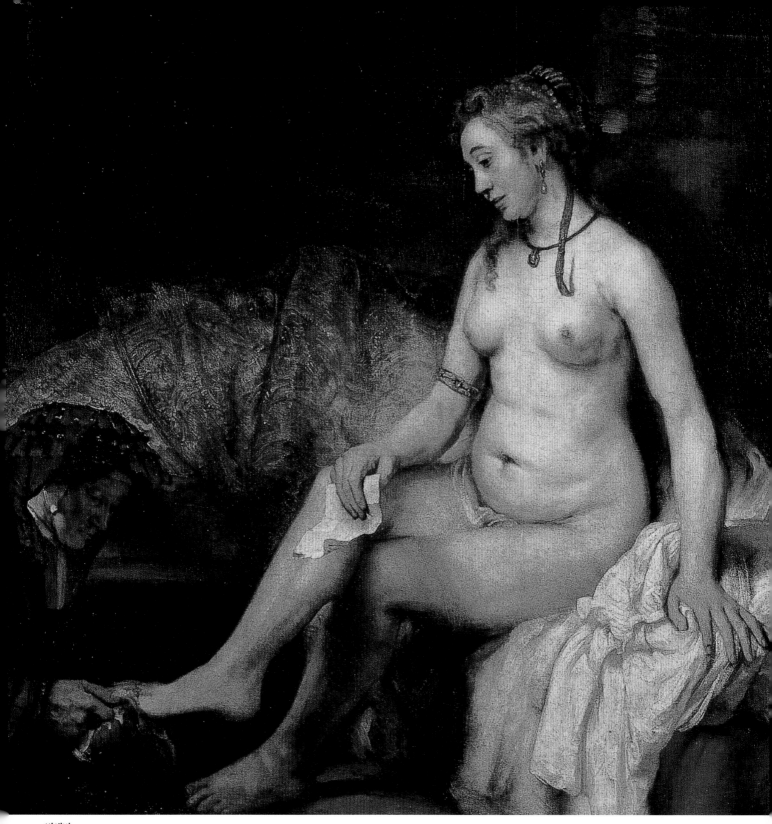

밧세바
1654, 유화, 142×142cm, 파리, 루브르 미술관

성경을 읽는 렘브란트의 어머니
1631, 유화, 59.8×47.7cm, 암스테르담 국립미술관

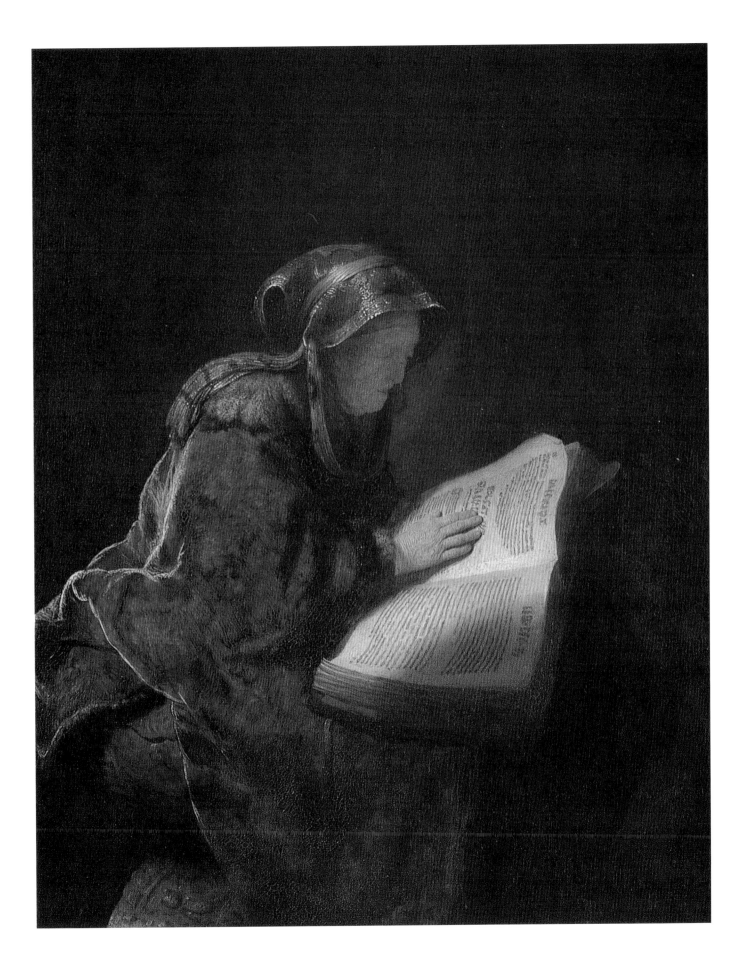

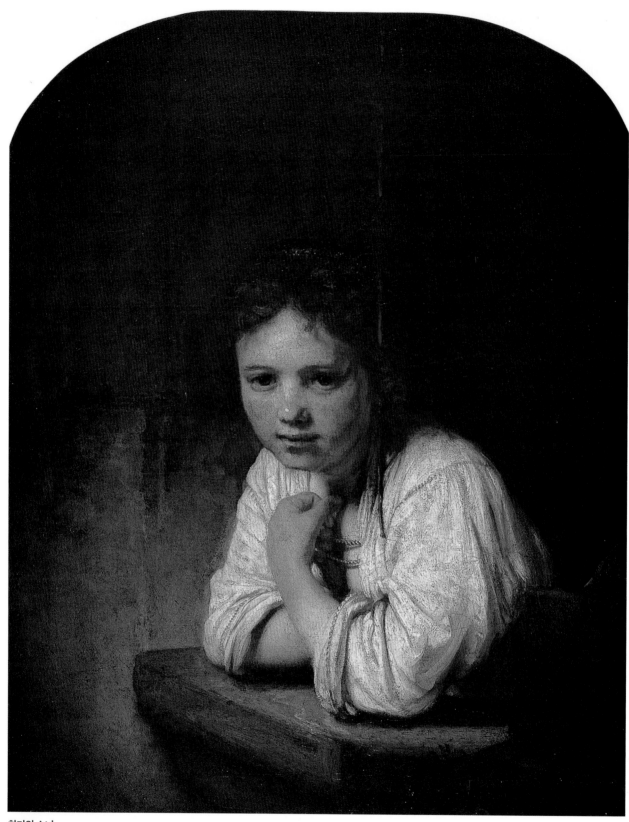

창가의 소녀
1645, 유화, 82.6×66cm
런던 덜위치 미술관

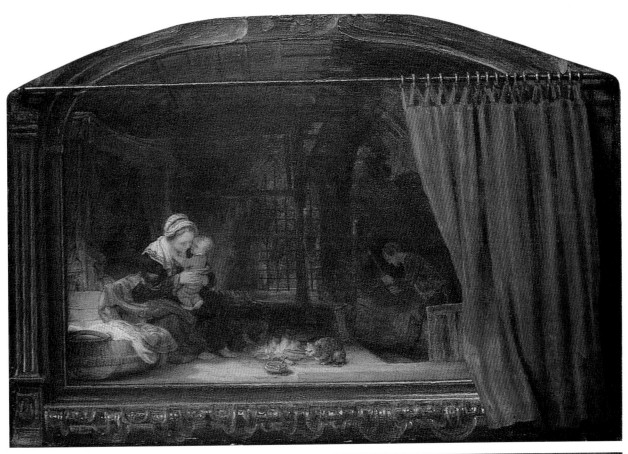

커튼 뒤의 성 가족
1646, 유화,
46.5×68.5cm
카셀 국립미술관,
독일

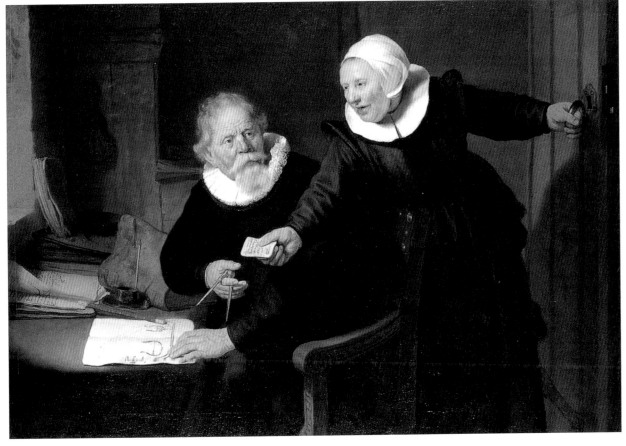

**조선업자 얀
페이그빈과 그의
아내 그리트 얀스**
1633, 유화,
111×166cm
런던 왕실 컬렉션

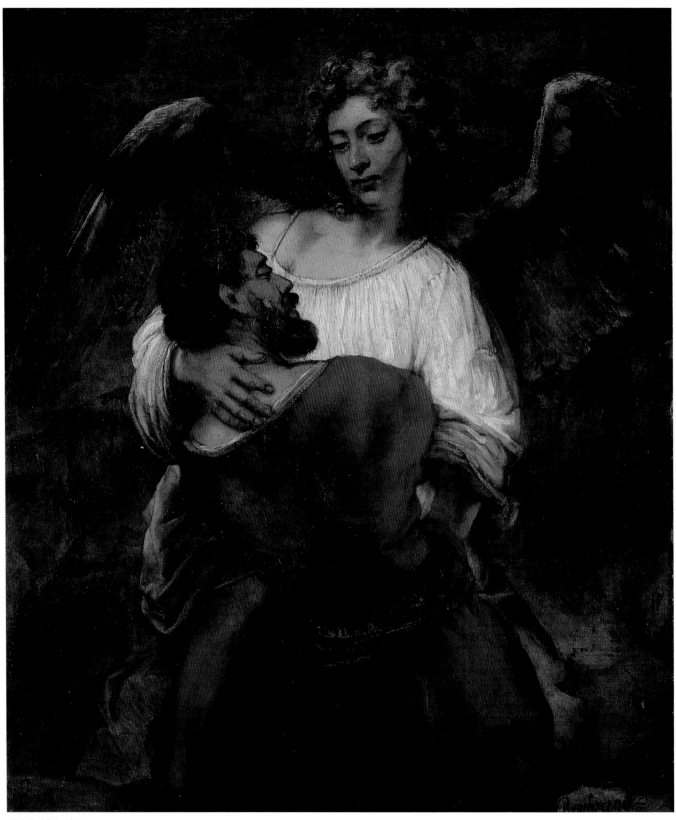

천사와 싸우는 야곱
1660, 유화, 137×115cm
베를린 국립미술관

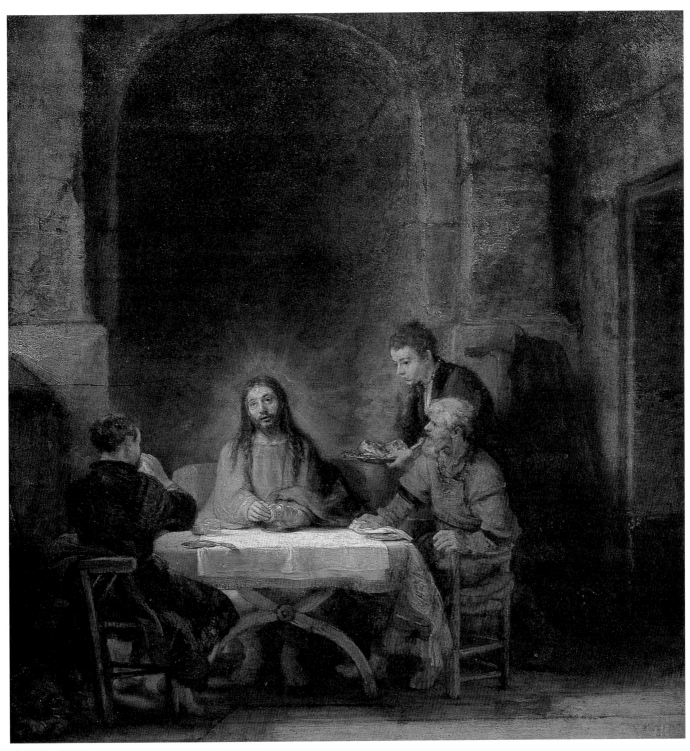

엠마오의 그리스도
1648, 유화, 68×65cm
파리, 루브르 미술관

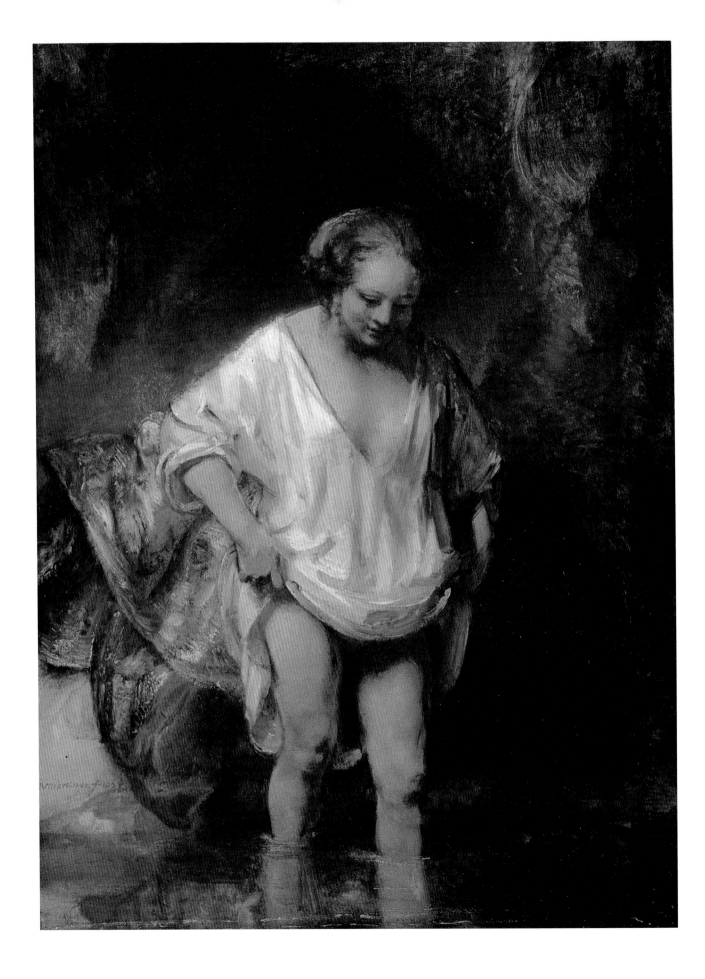

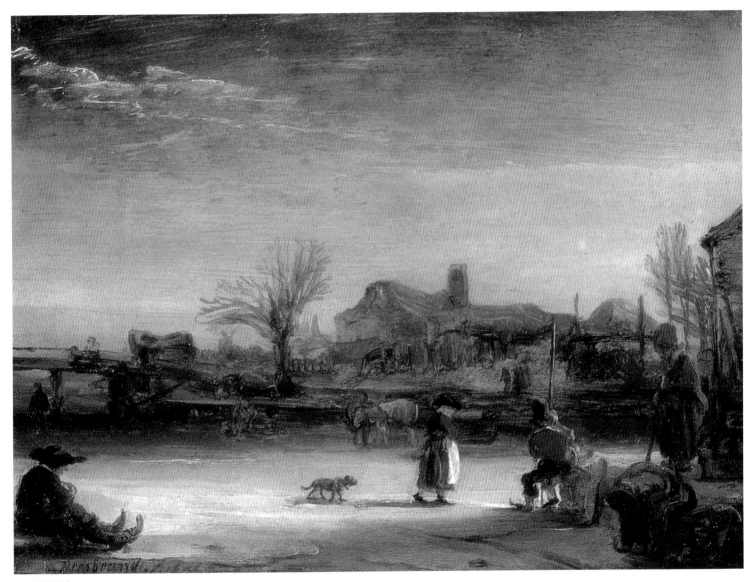

겨울 풍경
1646, 유화, 17×23cm
카셀 국립미술관, 독일

강가에서 목욕하는 여인
1654, 유화, 61.8×47cm
런던 국립미술관

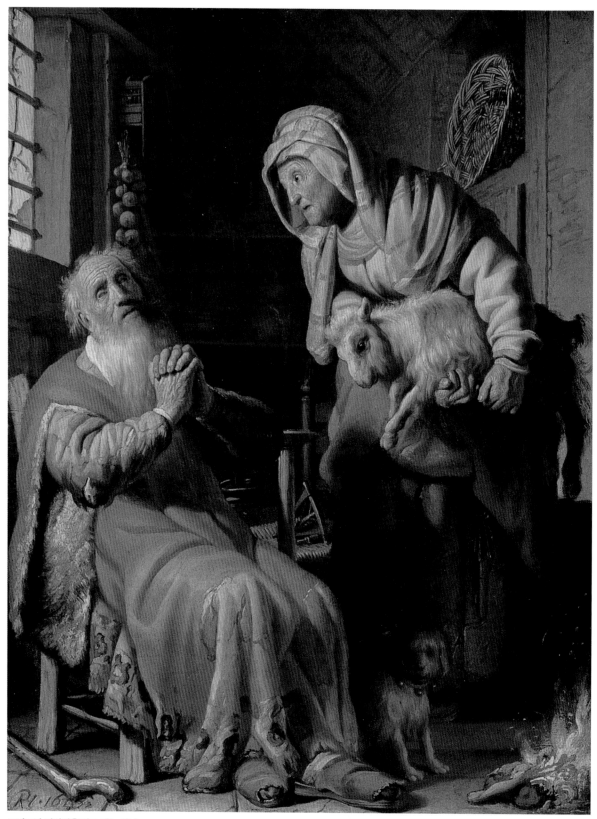

토비트와 어린양을 안고 있는 안나
1626, 유화, 39.5×30cm
암스테르담, 레이크스 국립미술관

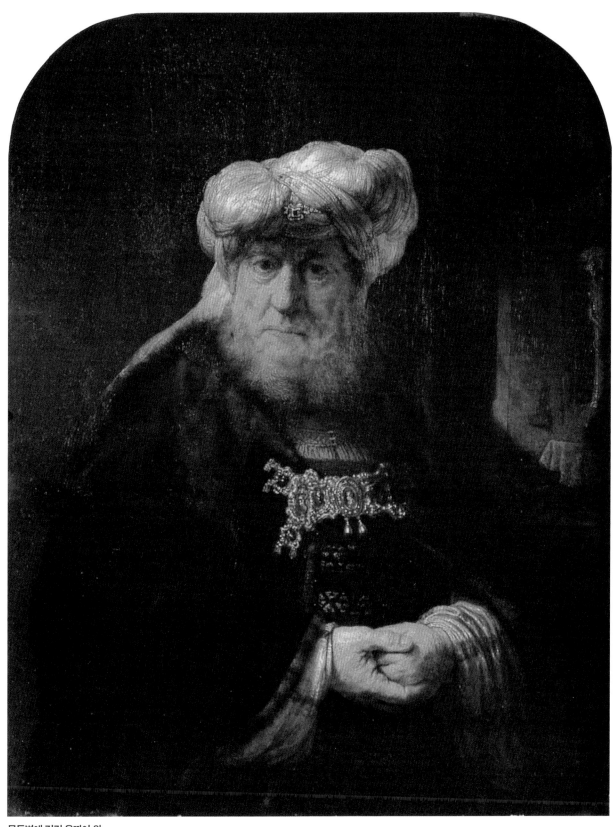

문둥병에 걸린 우찌야 왕
1639, 유화, 102.8×78.8cm
채스워스 데본셔 컬렉션

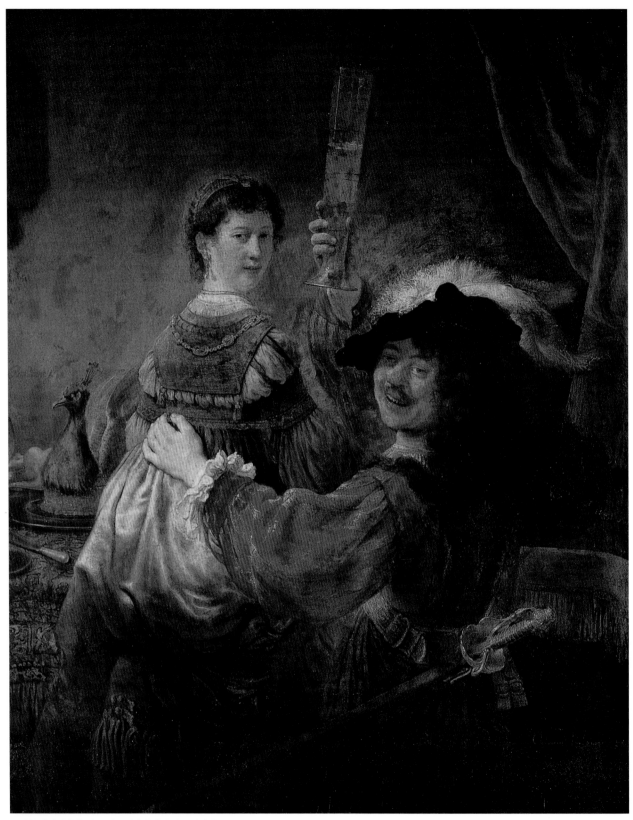

돌아온 탕자의 옷을 입고 사스키아와 함께 있는 자화상
1635, 유화, 161×131cm
드레스덴 국립미술관, 독일

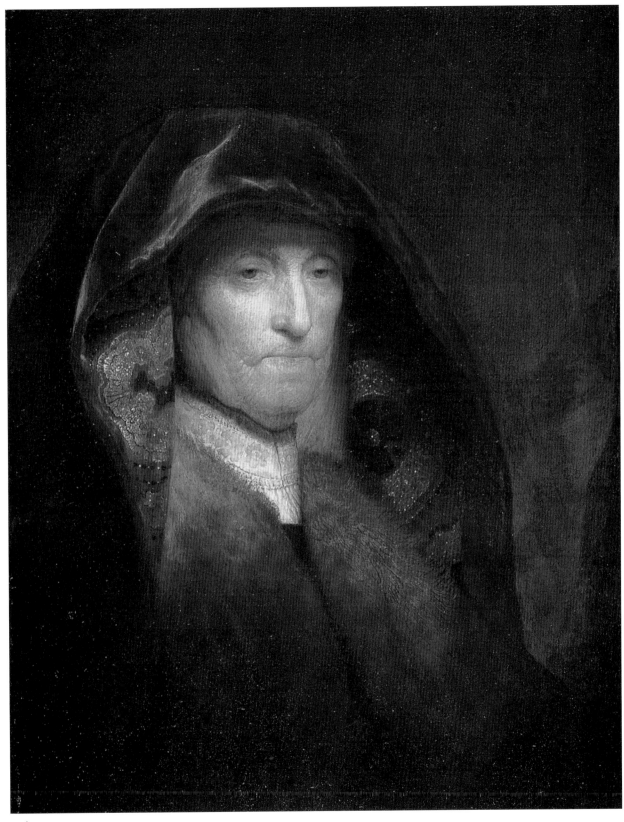

노파
1629, 유화, 60×45.5cm
윈저성 왕실 컬렉션

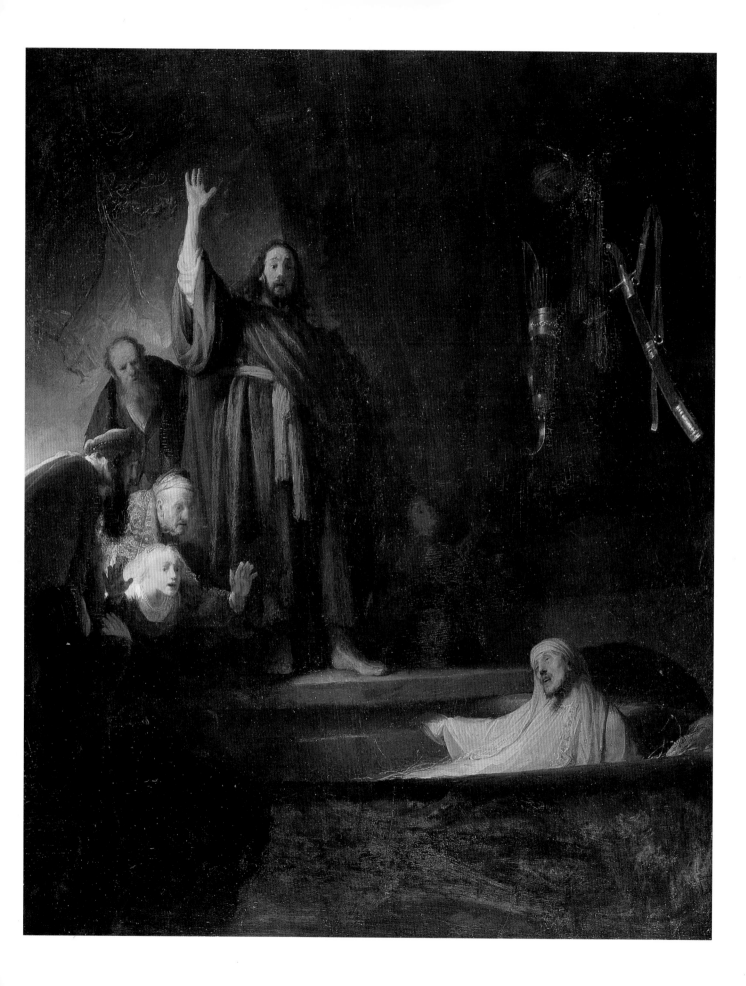

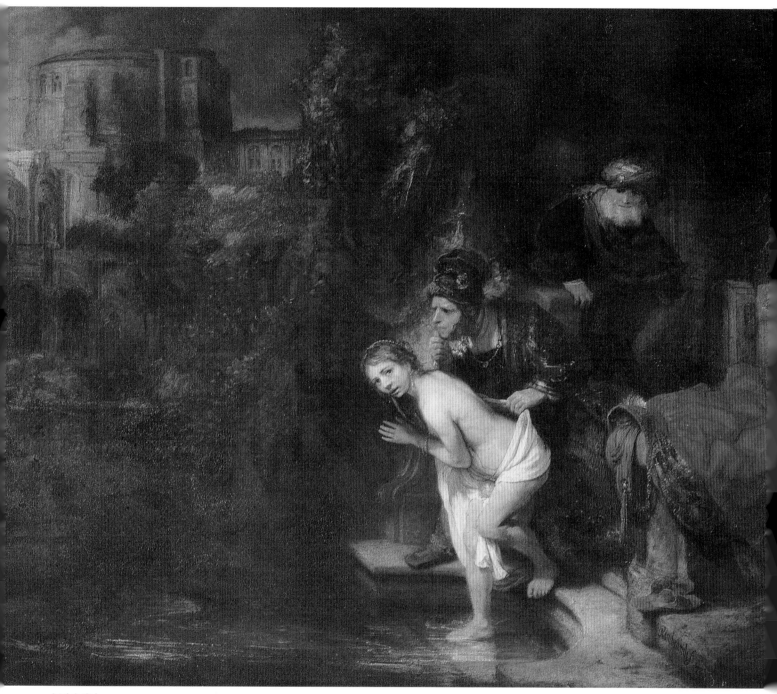

놀란 수산나
1647, 유화, 76.6×92.7cm
베를린 국립미술관

나사로의 부활
1630, 유화, 96×81cm
로스앤젤레스 예술박물관

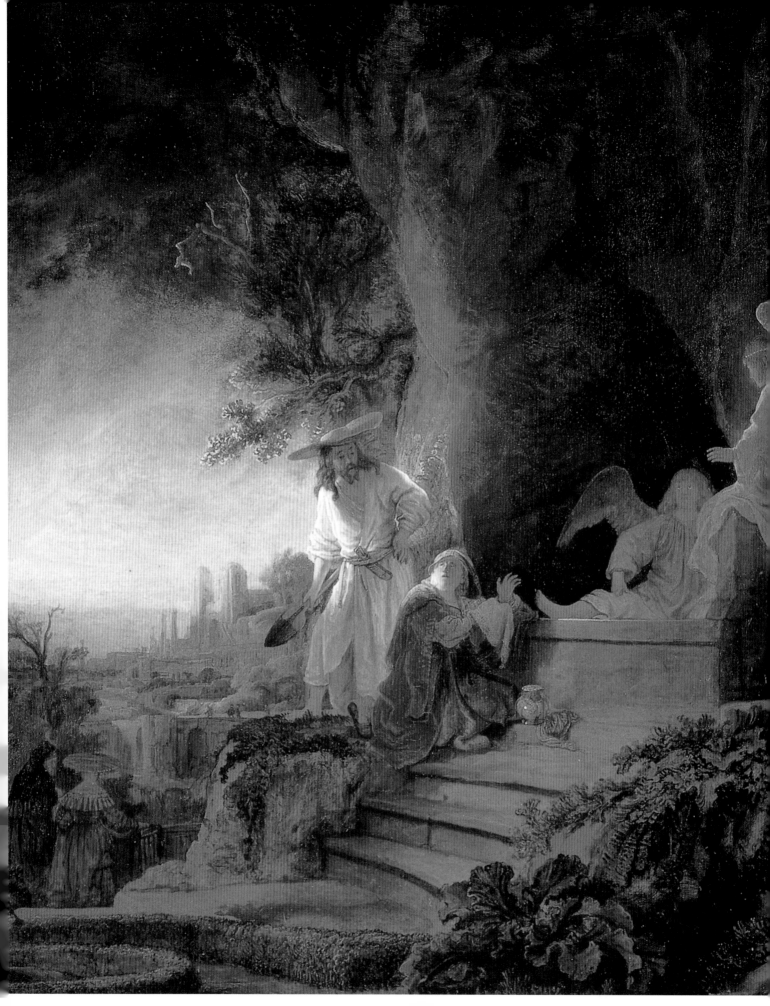

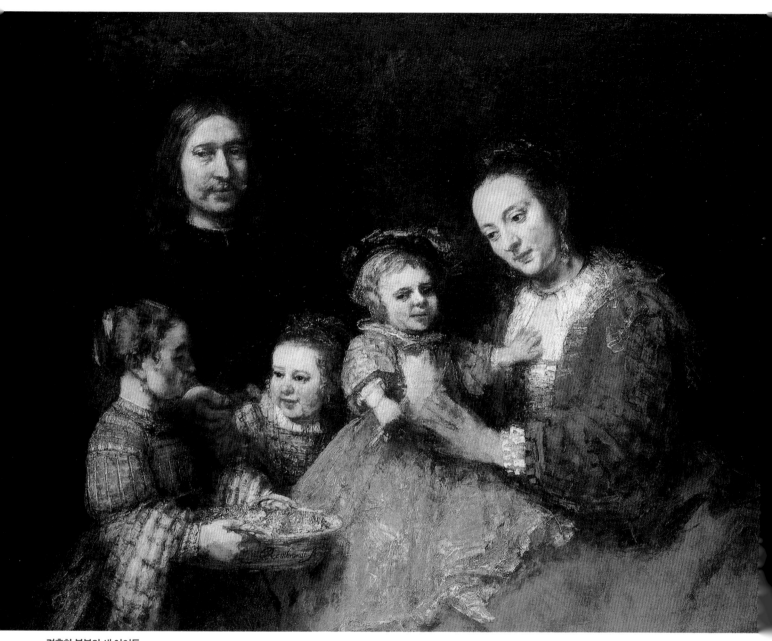

결혼한 부부와 세 아이들
1668-1669, 유화, 127×167cm
국립 헤어초크 안톤 율리히 미술관, 독일

막달라 마리아 앞에 나타나신 그리스도
1638, 유화, 61×49.5cm
런던 왕실 컬렉션

에우로파의 납치
1632, 유화, 62.2×77cm
로스앤젤레스, 폴 게티 미술관

성전의 시몬
1628-1629, 유화, 55×43cm
함부르크 미술관

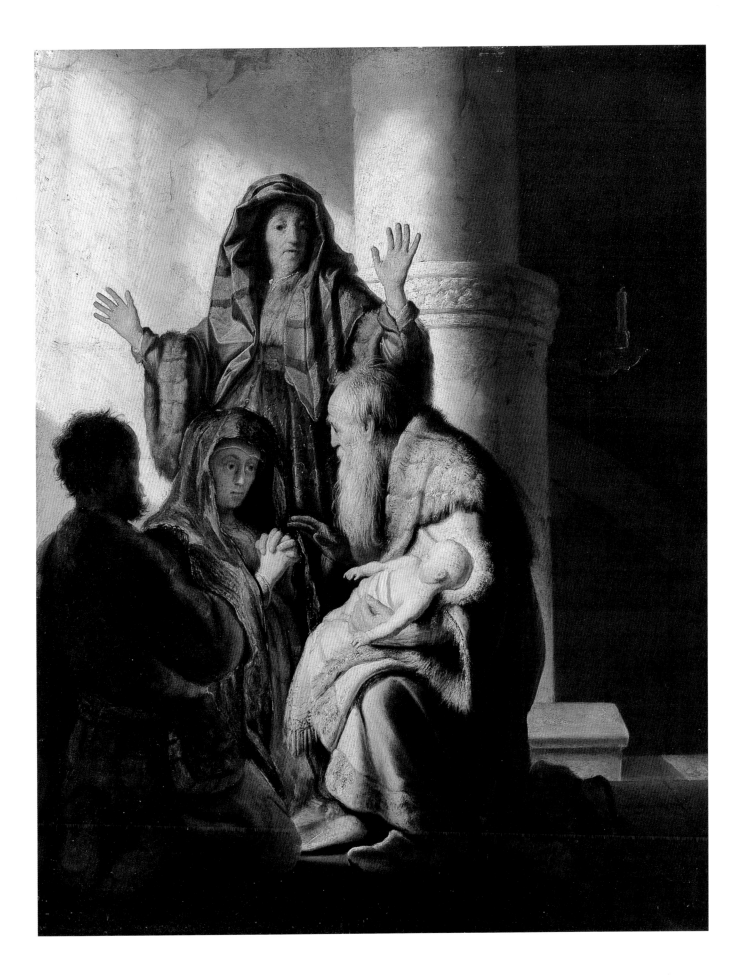

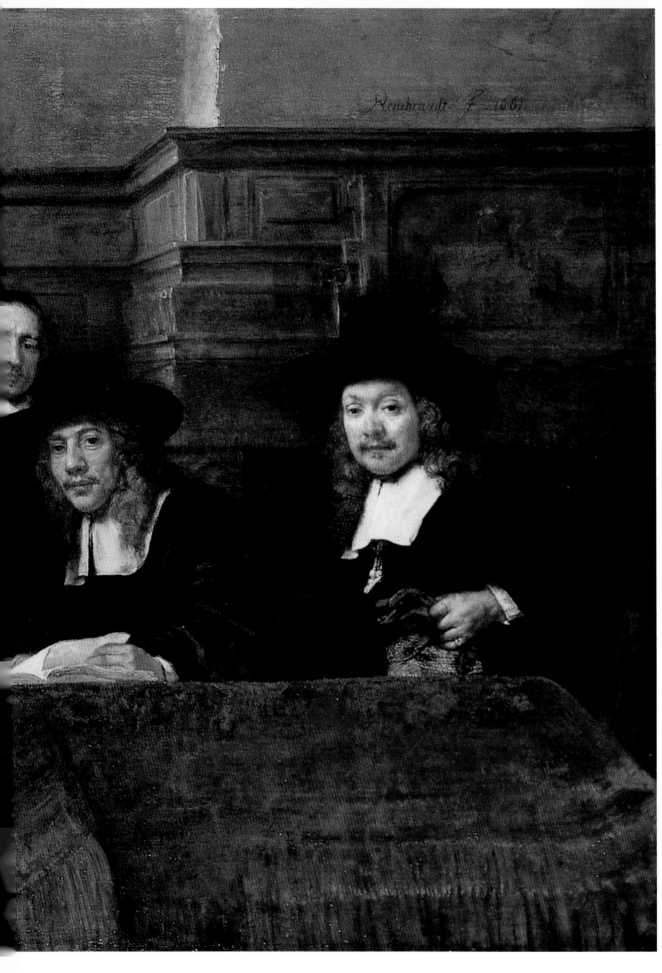

**암스테르담
직물 제조업자
길드 이사들의
초상화**
1662, 유화,
191.5×279cm
암스테르담,
레이크스
국립미술관

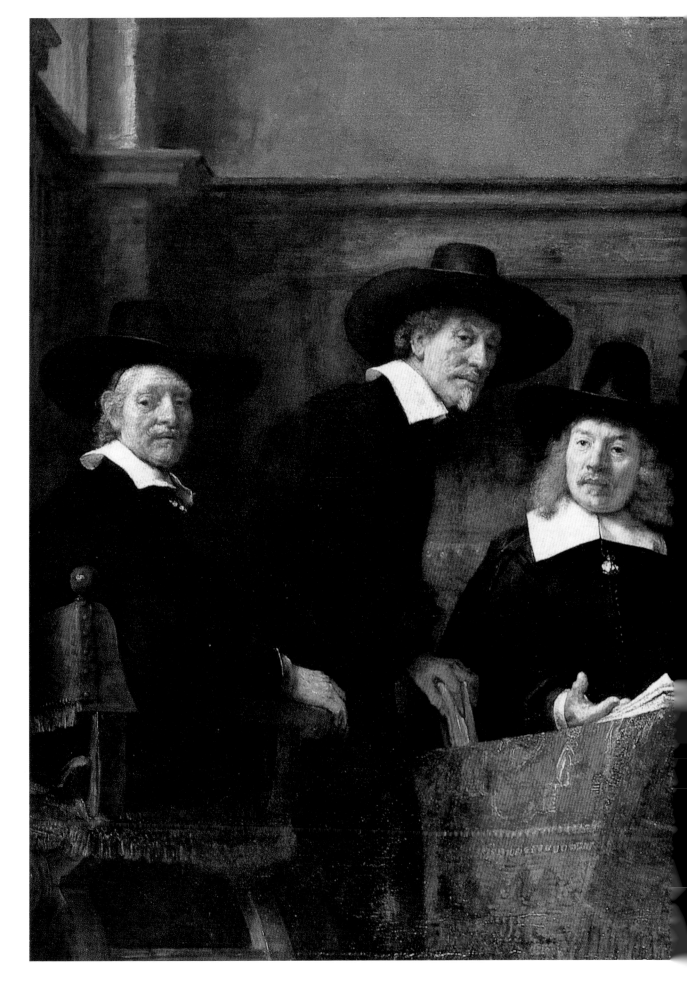

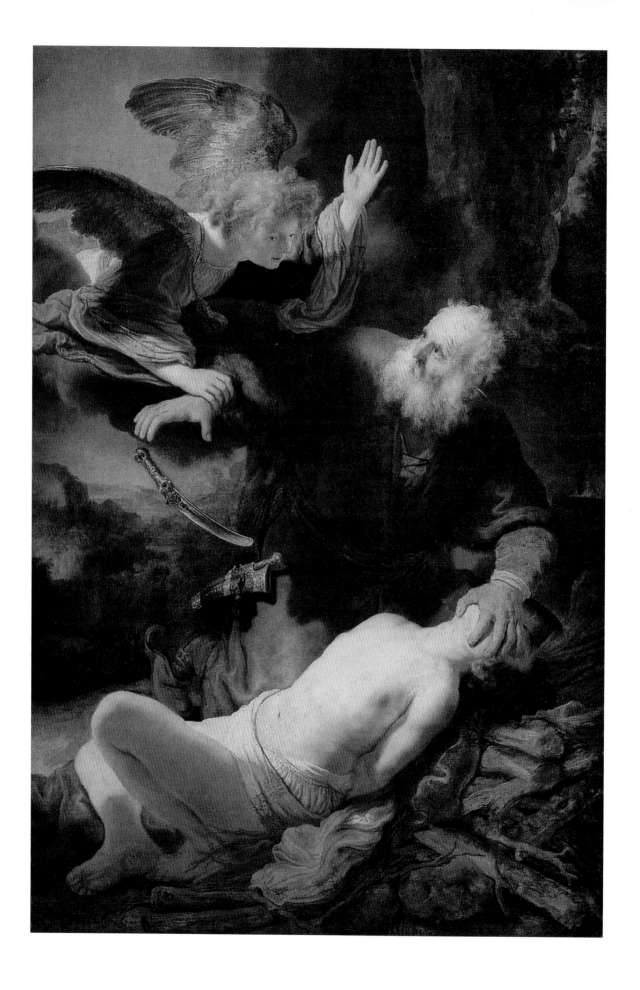

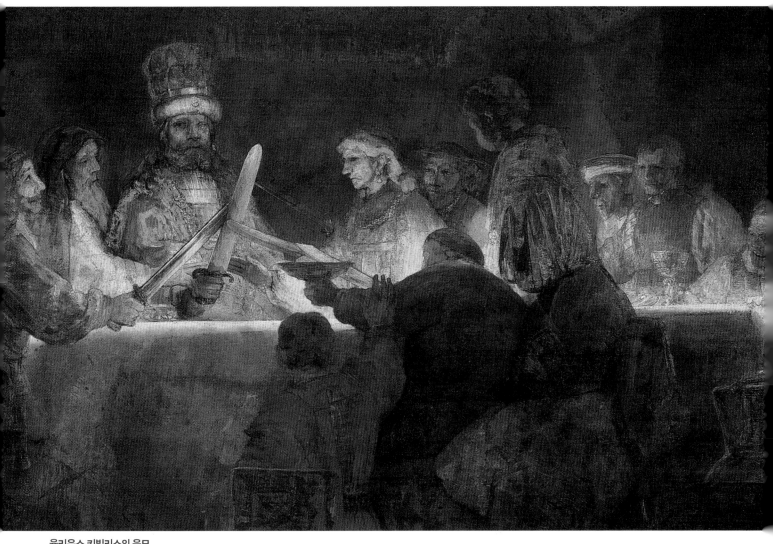

율리우스 키빌리스의 음모
1661-1662, 유화, 196×309cm
스톡홀름 국립미술관

아브라함의 제물
1635, 유화, 193.5×132.8cm
상트 페테르부르크, 에르미타주 미술관

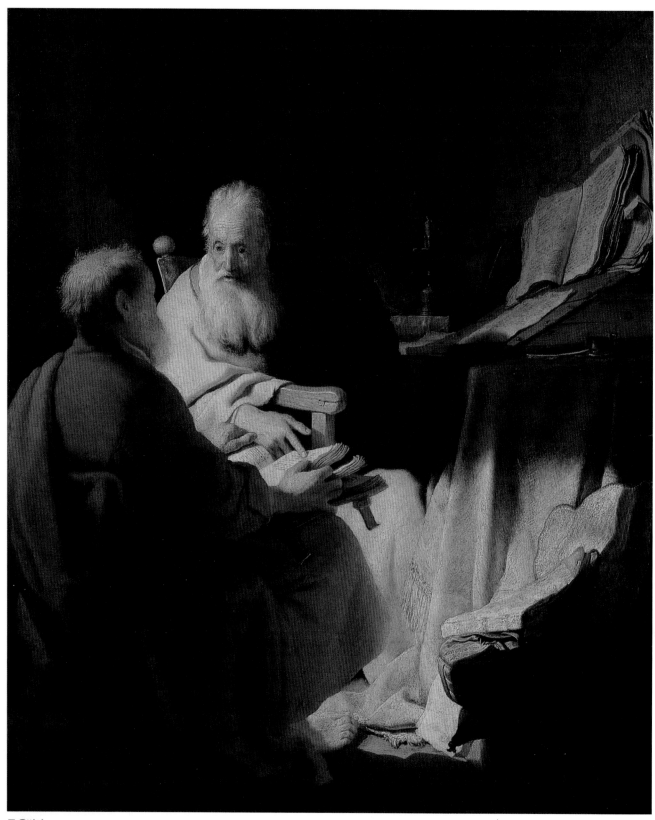

두 율법사
1628, 유화, 72.3×59.7cm
멜버른 빅토리아 국립미술관

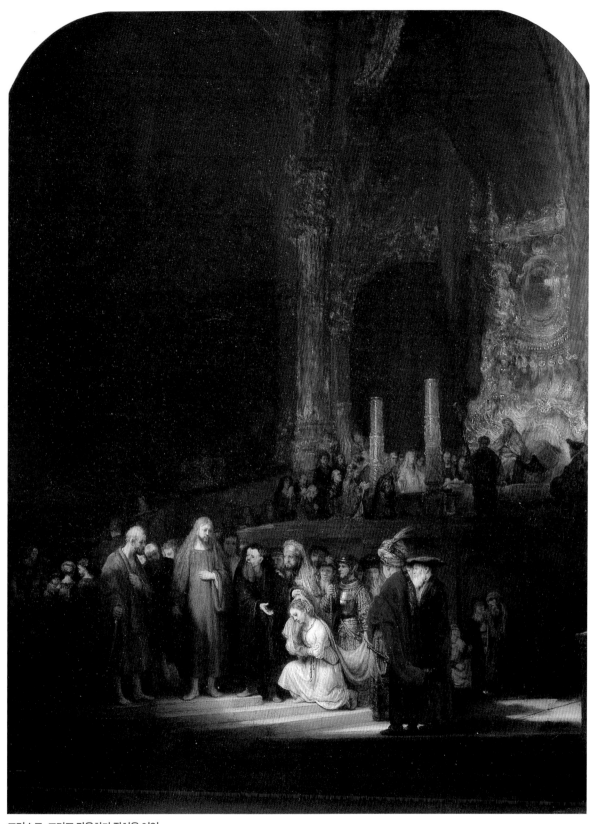

그리스도, 그리고 간음하다 잡혀온 여인
1644, 유화, 83.8×65.4cm
런던 국립미술관

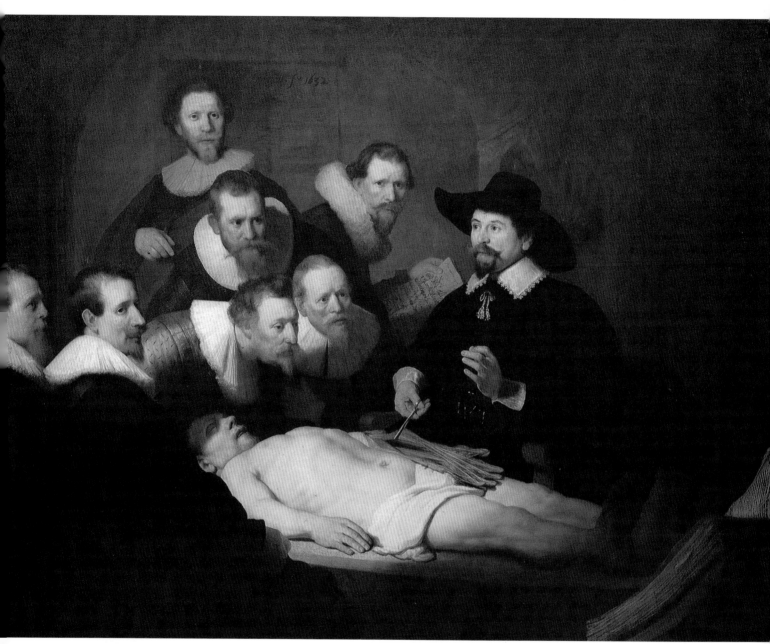

틸프 박사의 해부학 강의
1632, 유화, 162.5×216.5cm
헤이그, 마우리츠호위스 왕립미술관

플로라(사스키아 윌렌보르흐)
1635, 유화, 123.5×97.5cm
런던 국립미술관

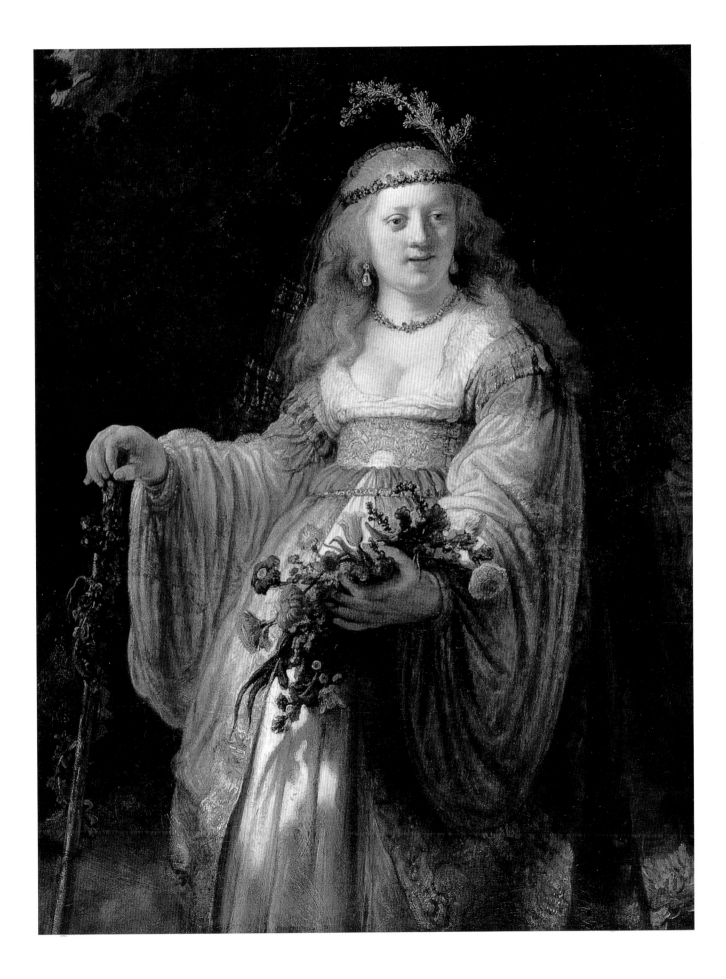

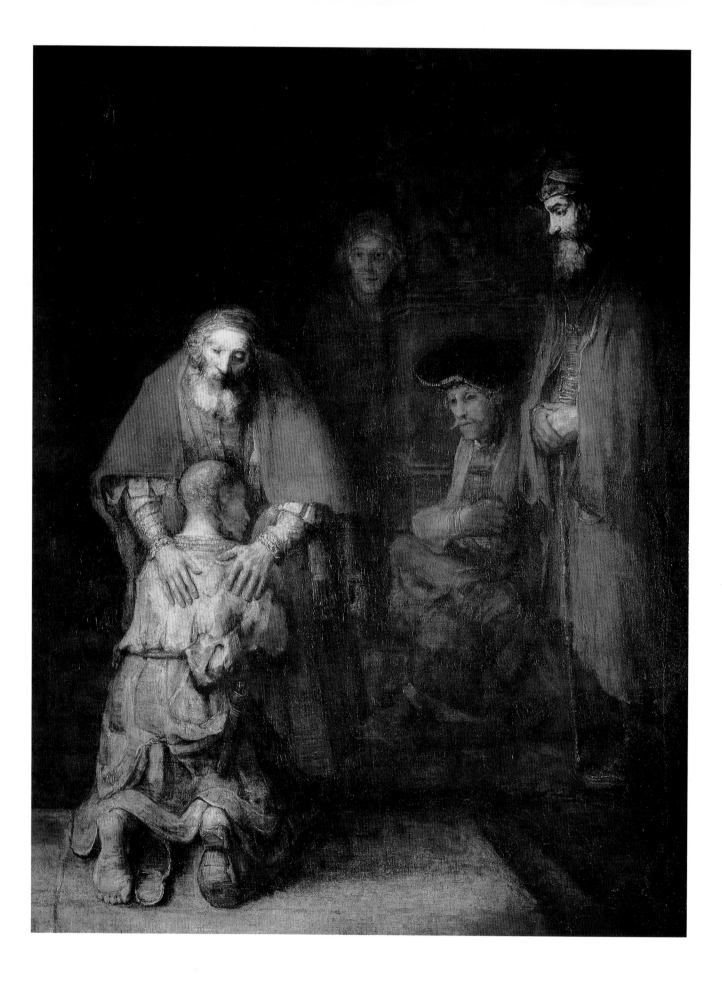

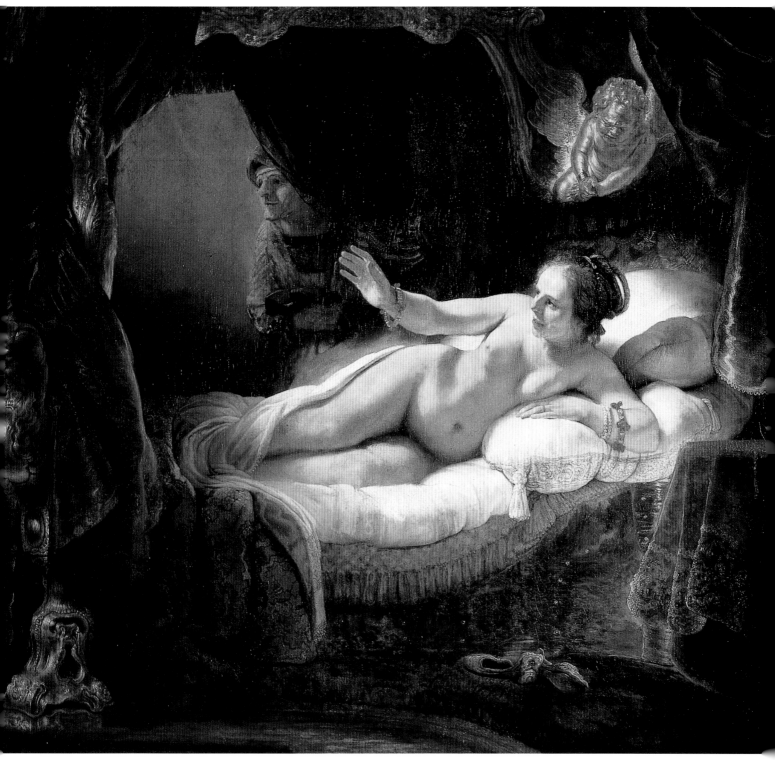

다나에
1636, 유화, 185×203cm
상트 페테르부르크, 에르미타주 미술관

돌아온 탕자
1668-1669, 유화, 262×206cm
상트 페테르부르크, 에르미타주 미술관

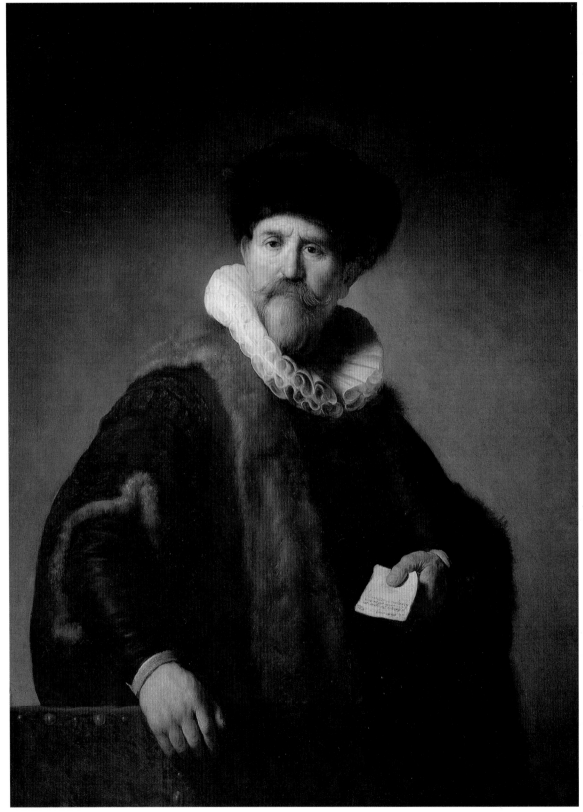

니콜라스 루츠
1631, 유화, 116×87cm
뉴욕 프릭 컬렉션

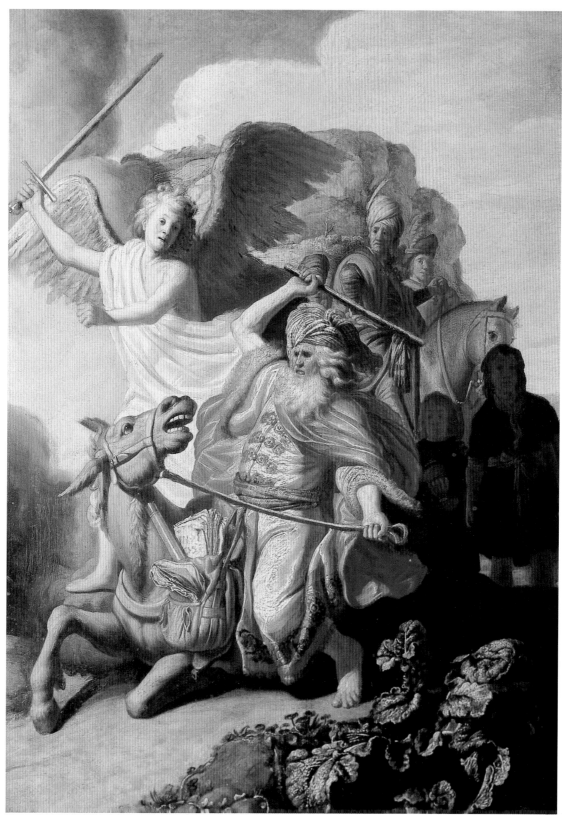

발람과 나귀
1626, 유화, 63.2×46.5cm
파리, 코냐크제이 미술관

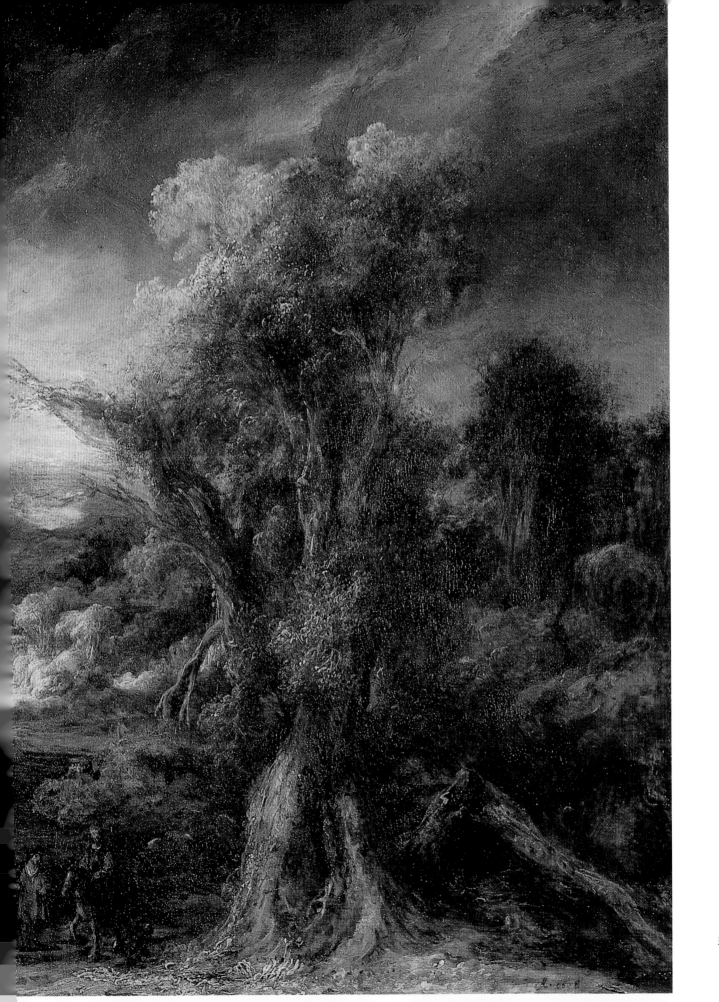

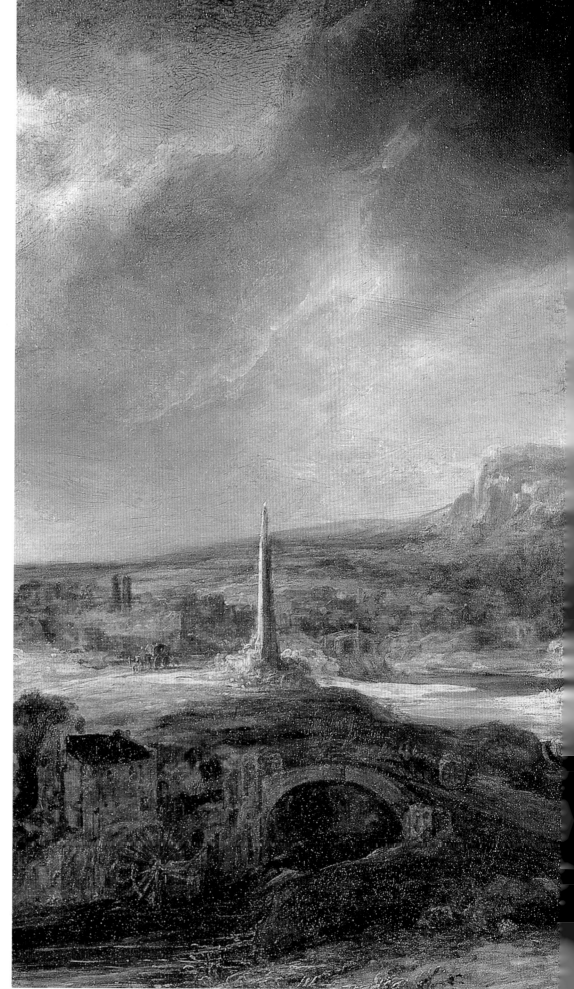

오벨리스크가 있는 풍경
1638, 유화, 55.8×72cm
보스턴 이사벨라 미술관

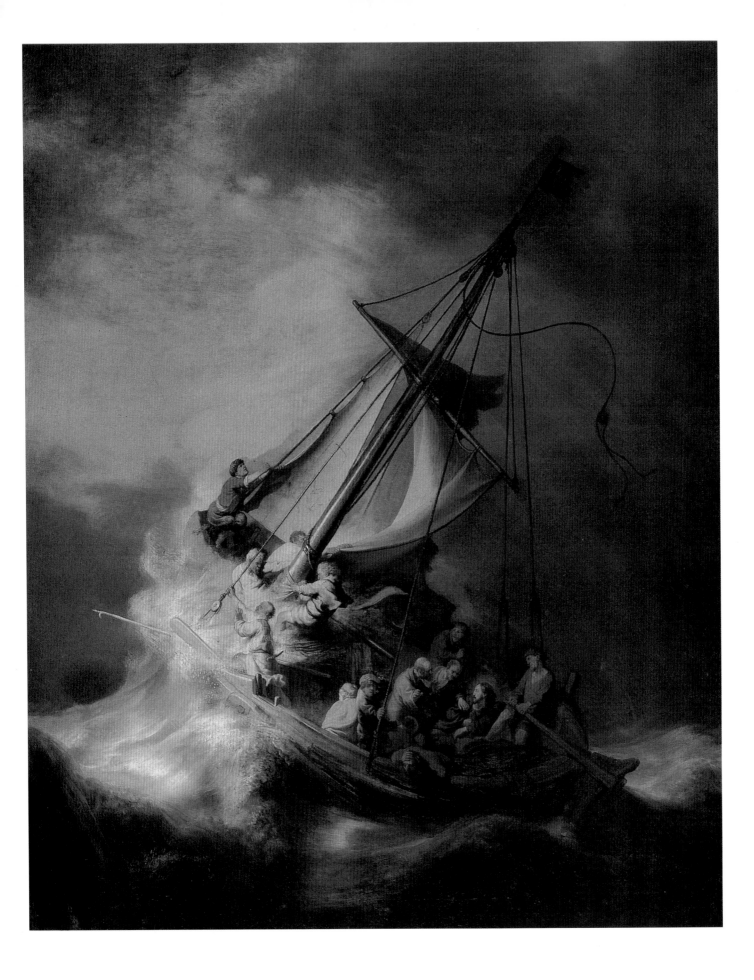

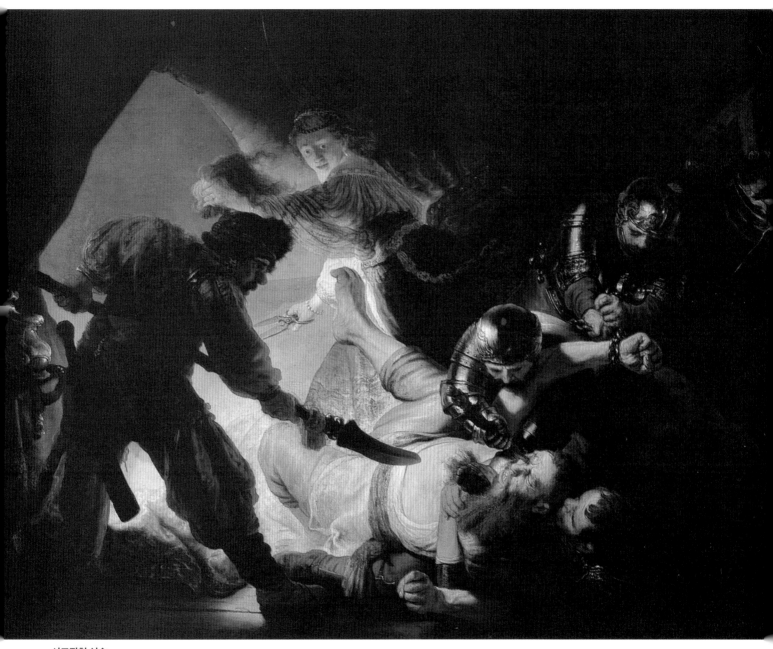

사로잡힌 삼손
1636, 유화, 206×276cm
프랑크푸르트 시립미술관

갈릴리 바다에서 폭풍을 만난 그리스도
1633, 유화, 160×128cm
보스턴 스튜어트 가드너 미술관(1990년도에 도난당함)

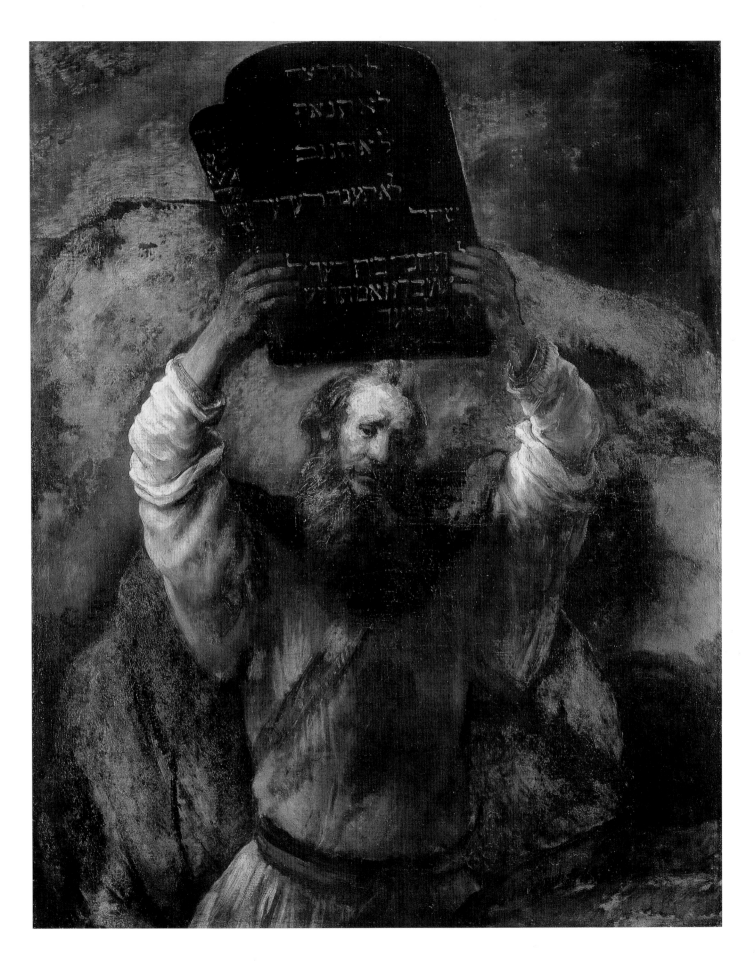

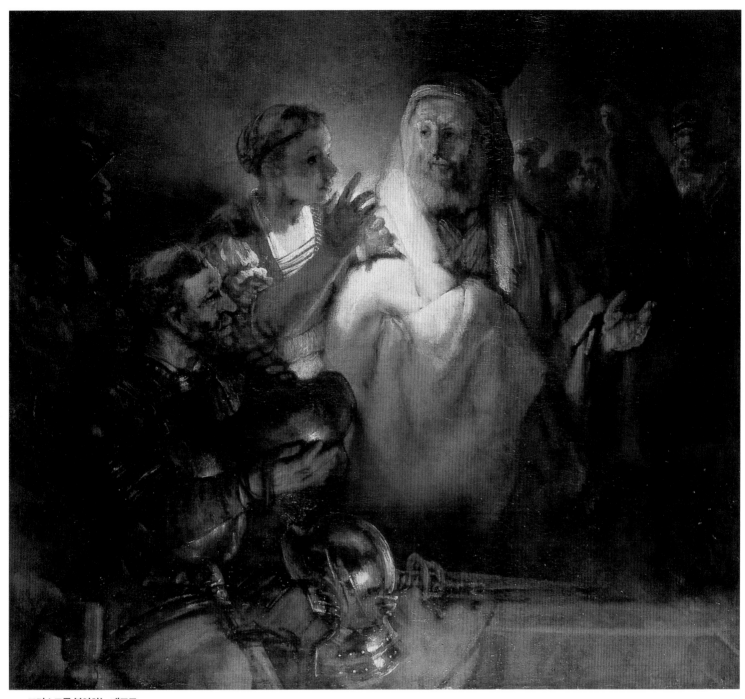

그리스도를 부인하는 베드로
1660, 154×169cm
암스테르담, 레이크스 국립미술관

십계명 판을 깨뜨리려는 모세
1659, 유화, 168.5×136.5cm
베를린 국립미술관

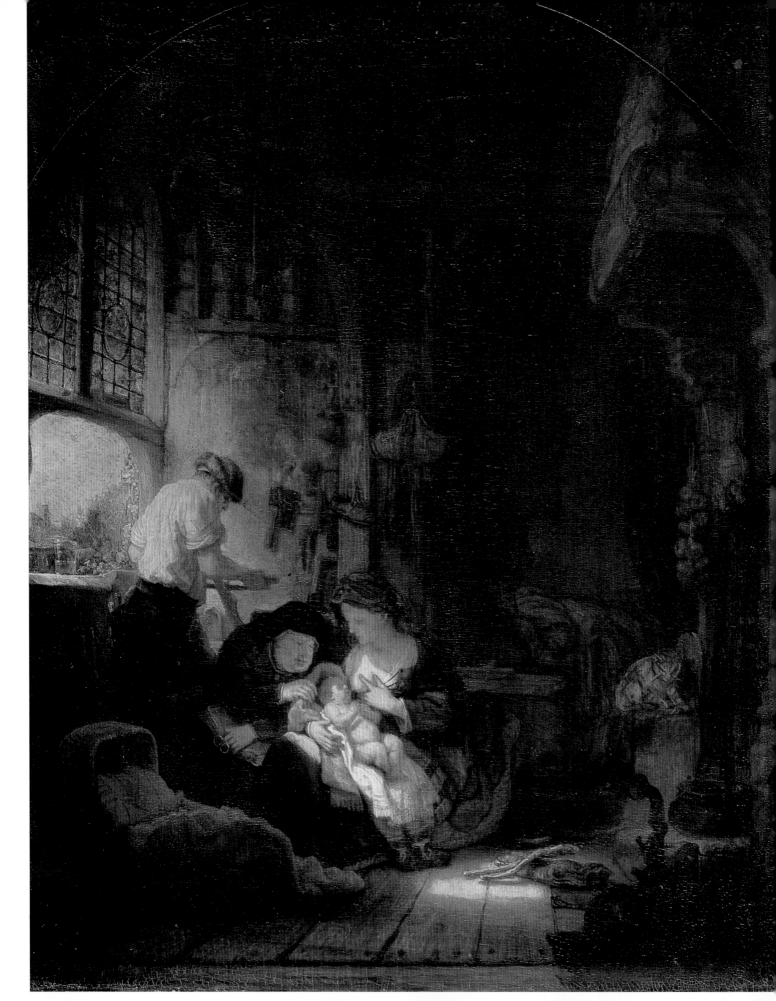

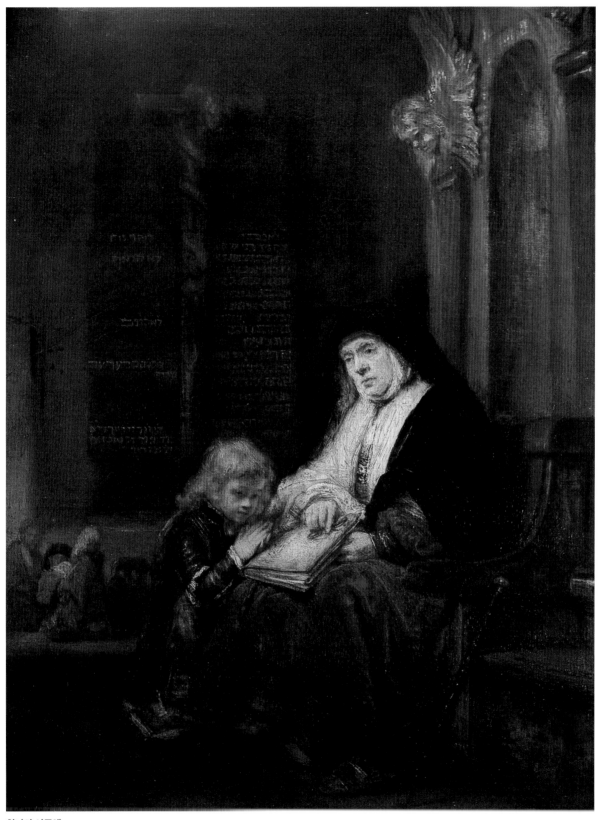

한나와 사무엘
1648, 유화, 40×31cm
런던 엘소모어 컬렉션

성 가족
1640, 유화, 40×34cm
파리, 루브르 미술관

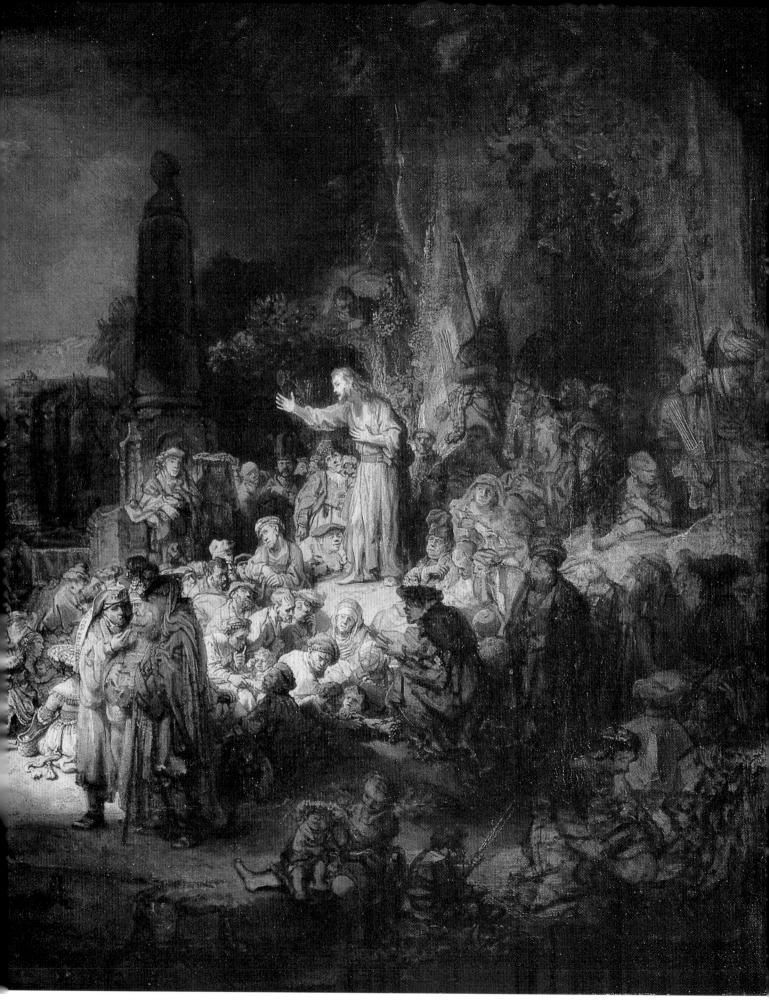

설교하는 세례자 요한
1634, 유화, 62.7×81cm
베를린 국립미술관

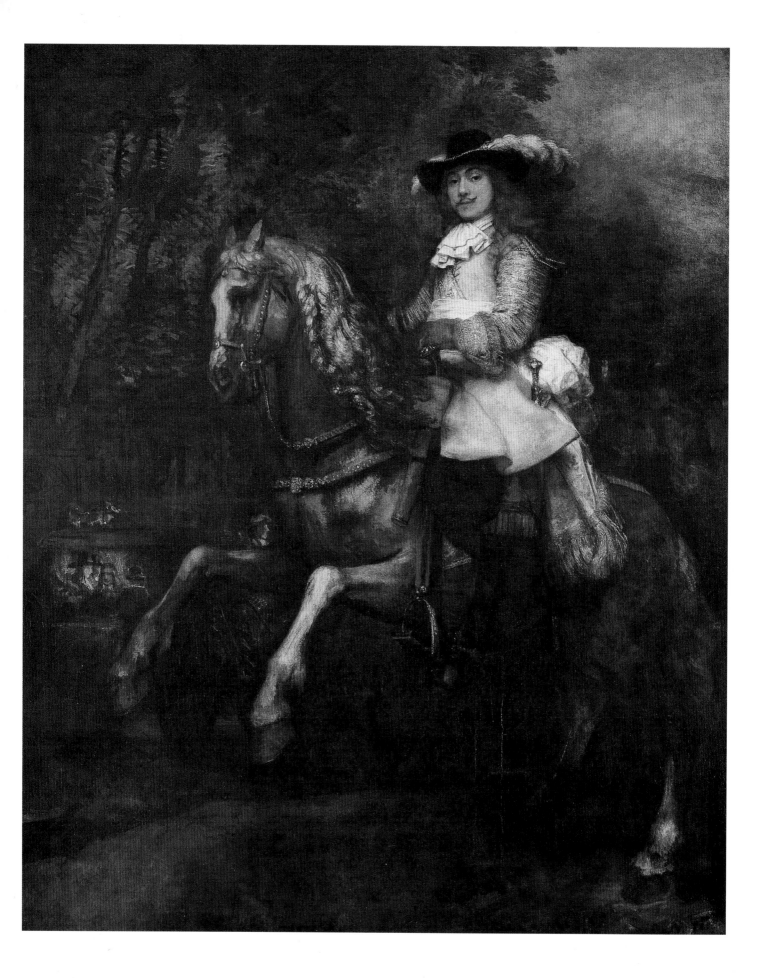

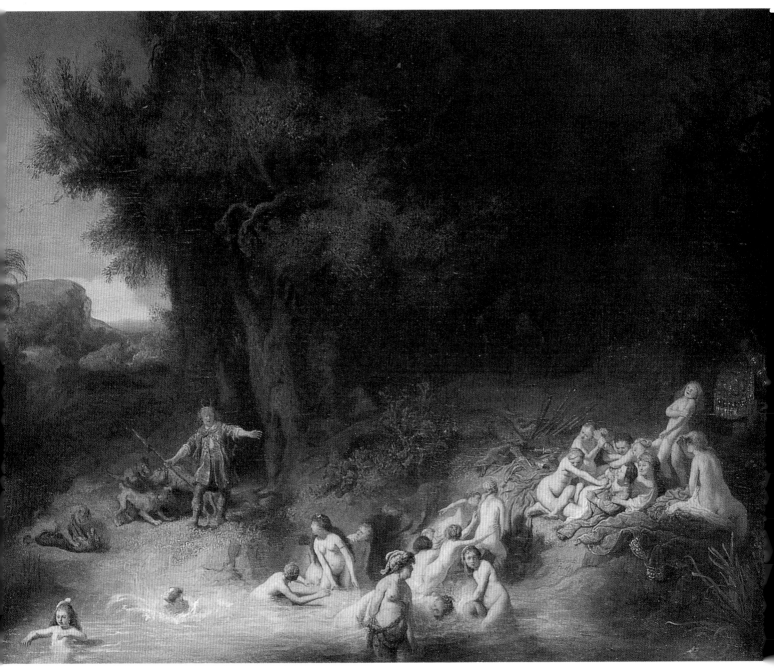

목욕하는 디아나 그리고 악타이온과 칼리스토의 이야기
1634, 유화, 73.5×93.5cm
이셀 보르크 바세르부르크 안홀트 미술관

말 위에 올라탄 프레데릭 리헬
1663, 유화, 287×238cm
런던 국립미술관

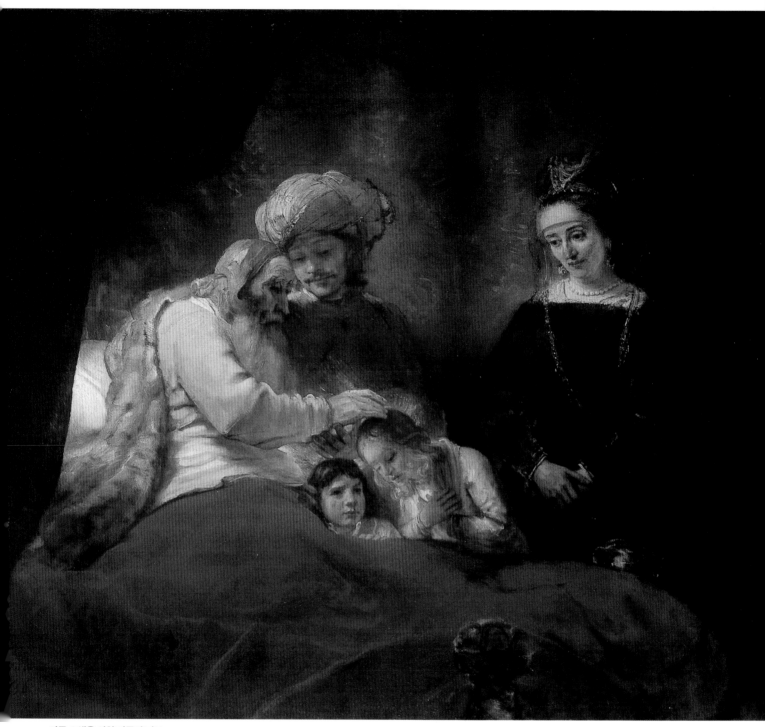

아들 요셉을 위한 야곱의 기도
1656, 유화, 173×212cm
카셀 국립미술관, 독일

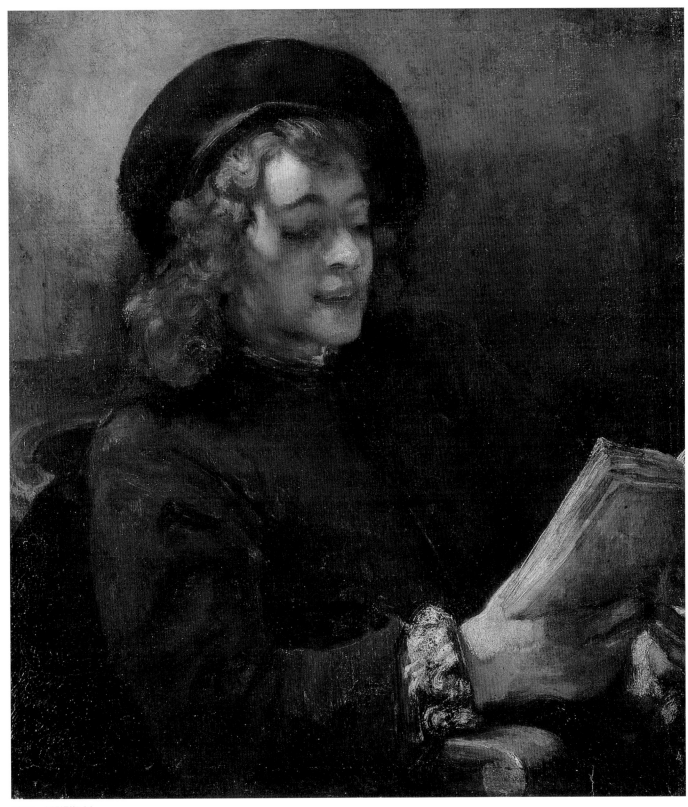

책 읽는 소년(티투스)
1657-1658, 유화, 71×62cm
빈 미술사 박물관

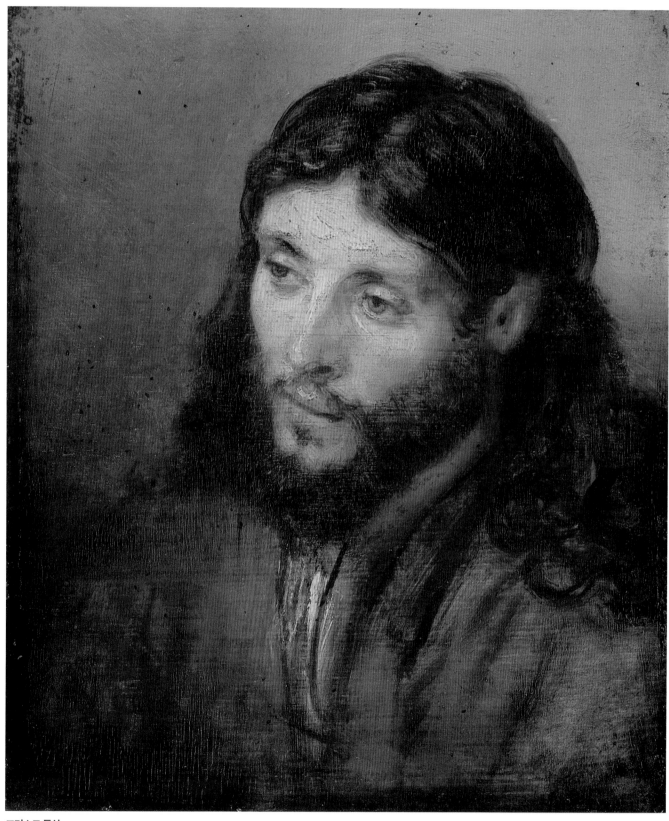

그리스도 두상
1650, 유화, 25×20cm
베를린 국립미술관

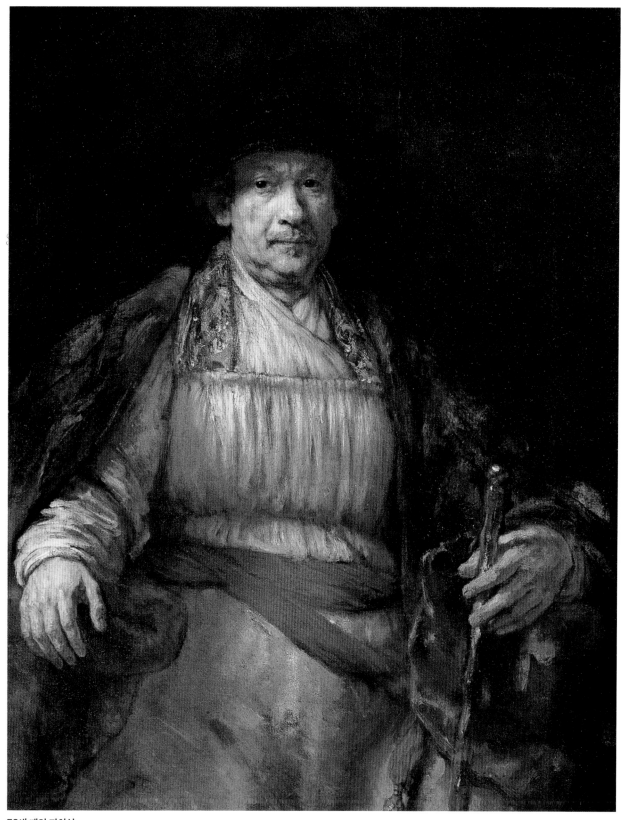

52세 때의 자화상
1658, 유화, 133.7×103.8cm
뉴욕 프릭 컬렉션

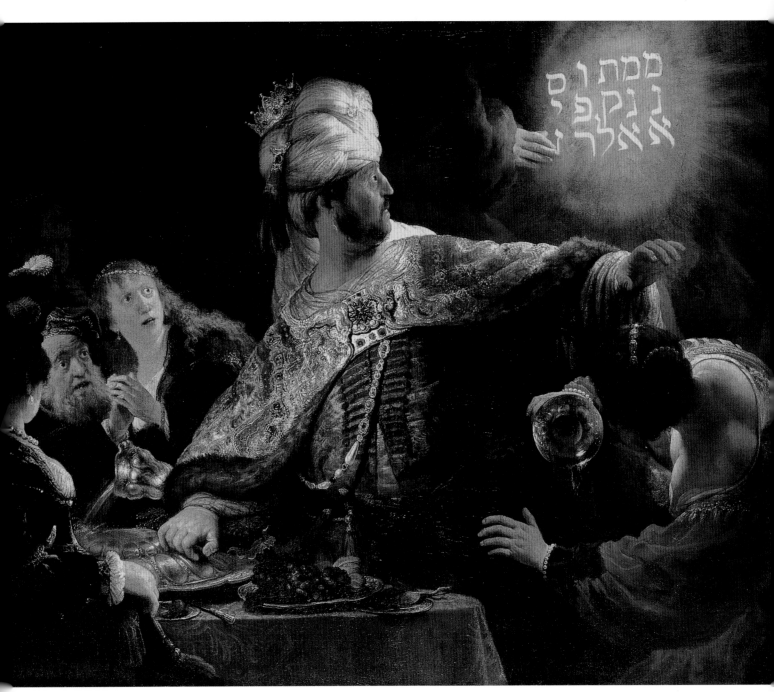

벨사자르 왕의 연회
1635, 유화, 167×209cm
런던 국립미술관

데릴라에게 배반당하는 삼손
1629-1630, 유화, 61.3×50.1cm
베를린 국립미술관

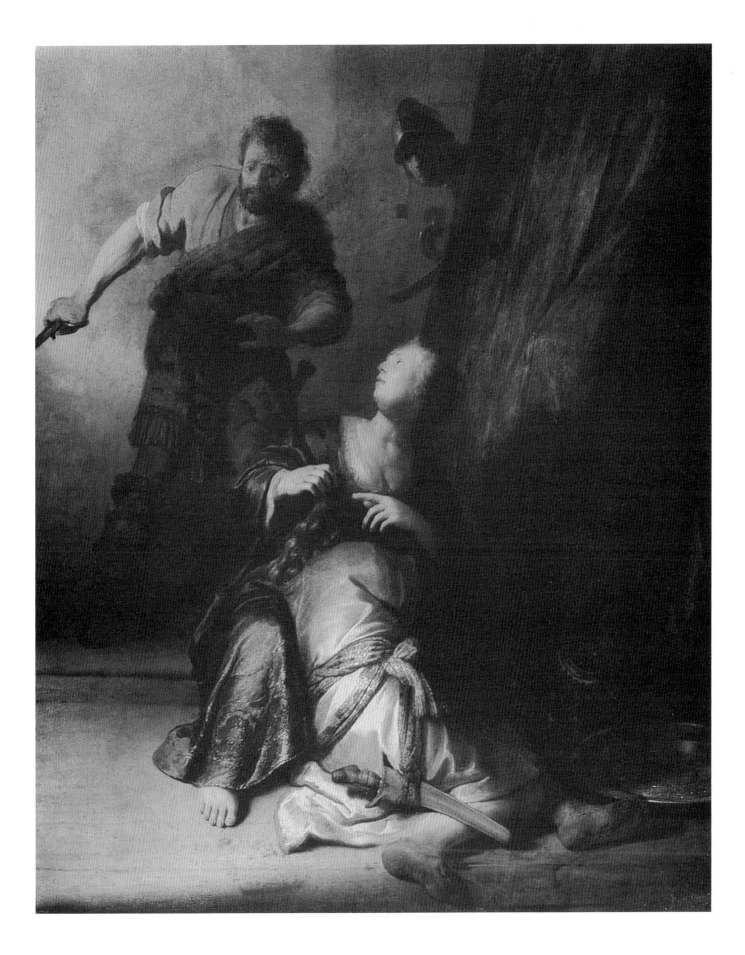

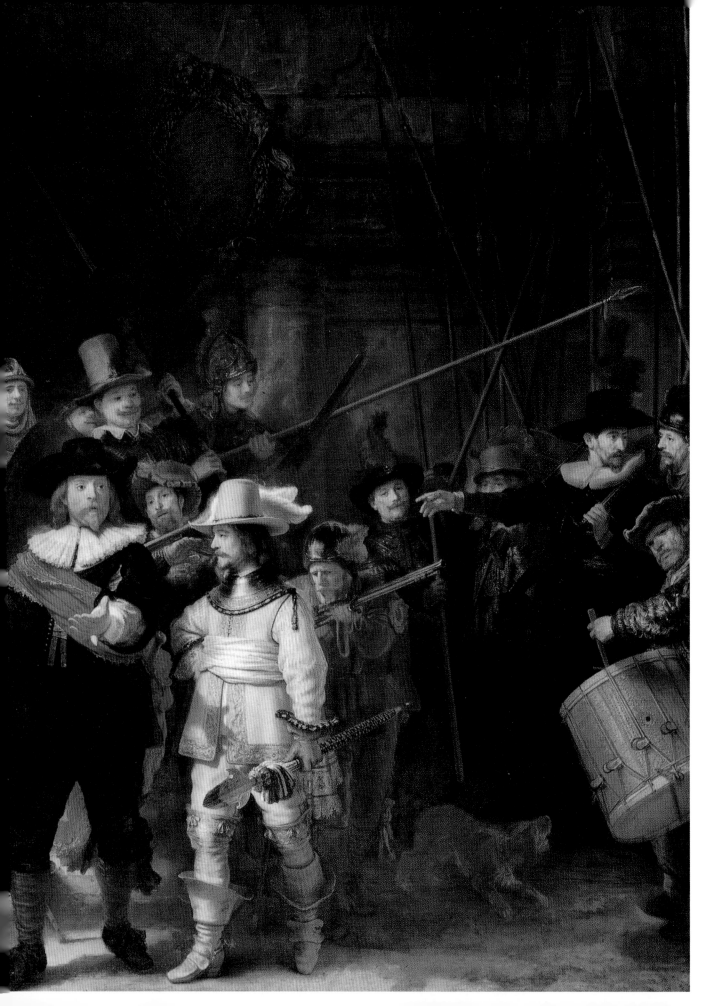

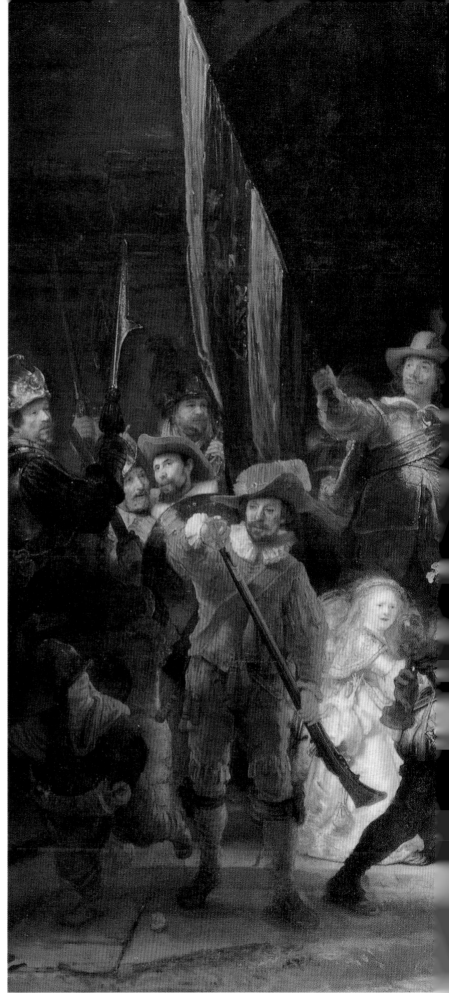

야경
1642, 유화, 363×438cm
암스테르담, 레이크스 국립미술관

12

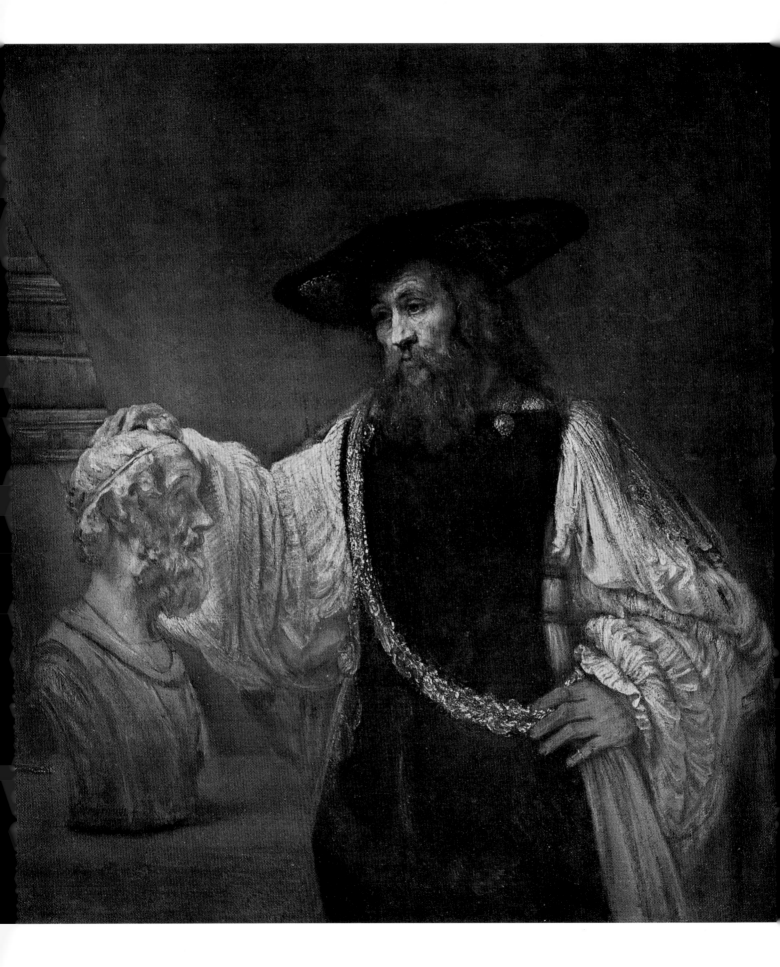

1660 렘브란트의 재산은 빚 청산으로 아들 티투스에게 남겨진 상속분을 뺀 모든 재산, 집, 그림 등이 경매로 팔림. 그리고 유대인 구역의 로젠흐라흐트에 있는 작은 집으로 이사함. 12월 15일 티투스와 헨드릭게가 렘브란트를 책임진다는 내용의 계약서에 서명하고 렘브란트가 죽을 때까지 제작할 모든 작품의 소유권을 티투스와 헨드릭게에게 양도함. 헨드릭게와 티투스가 렘브란트 작품의 법적 소유자가 되고 조그만 미술상을 열게 됨. 이 시기에 제작된 자화상에는 화려한 장식이나 가식을 찾아볼 수 없다. 이 양도는 그의 사후 6년까지 유효했다. 〈그리스도를 부인하는 베드로〉와 〈천사와 싸우는 야곱〉 제작.

1661 〈사도 바울로 분장한 자화상〉 제작.

1662 그 동안 렘브란트는 여러 점의 그림을 주문받아 그리게 됨. 암스테르담 시 당국으로부터 네덜란드의 영광을 표현한 그림을 그려 달라는 의뢰를 받고 〈율리우스 키빌리스의 음모〉를 제작함. 그림이 완성된 후 시 청사에 걸렸으나 시의원들의 반대로 몇 달만에 렘브란트에게 다시 돌아왔으며 렘브란트는 이 그림을 팔기 위해 사방 6m씩이나 잘라야만 했음. 이후 렘브란트는 그의 생애에서 의뢰받는 것으로는 마지막 집단 초상화가 되는 〈암스테르담 직물 제조업자 길드 이사들의 초상화〉를 암스테르담 직물 제조업자들로부터 의뢰받아 제작함. 10월 27일 렘브란트는 사스키아 묘를 판매함. 그녀의 유해는 로젠흐라흐트의 끝부분에 위치한 베스테르케르크 교회의 더 저렴한 묘로 이장함. 그 다음해 7월에는 두 번째 여인이자 티투스와 렘브란트에게 헌신적이었던 헨드릭게가 죽는다. 헨드릭게도 베스테르케르크 묘지에 묻힘.

1665 11월 5일 성인이 된 티투스는 아버지의 재산 매각 대금 중 자기 몫에 해당하는 6,952길더를 받게 된다. 티투스는 곧바로 이 돈을 아버지에게 주었던 것으로 보임. 렘브란트는 경제 사정이 좋지 않음에도 불구하고 계속 그림을 사들였다.

1666 〈루크레티아의 자살〉 제작.

1668 2월 10일 티투스는 은 세공업을 하는 렘브란트 친구의 딸인 마흐달레나 반 로와 결혼한 후 싱엘흐라흐트에 있는 처갓집에서 살게 된다. 9월 4일 렘브란트의 아들 티투스가 사망하고 그도 베스테르케르크에 묻힌다.

1669 5월 2일 티투스의 유복녀인 딸 타티아가 니베 제이테스카펠에서 세례를 받는다. 렘브란트는 가족을 주제로 한 〈가족의 초상화〉란 집단 초상화를 그린다. 10월 4일 위대한 네덜란드의 화가, 아니 이 지상에서 가장 위대한 화가 중의 한 사람인 렘브란트가 63세의 생을 마감한다. 그의 이젤에는 〈아기 그리스도를 안은 시몬〉이 미완성인 채로 걸려 있었다. 10월 8일 렘브란트는 베스테르케르크 묘지의 그가 사랑했던 헨드릭게와 티투스의 옆자리에 묻힌다. 그가 죽은 후 공식 발표는 없었으며 다만 교회 기록에 다음과 같이 적혀 있었다. "10월 8일 돌 호프 건너편, 로젠흐라흐트에 살던 화가 렘브란트 반 레인. 관을 나른 사람 여섯 명. 유족은 자식 두 명. 비용은 20길더"라고.

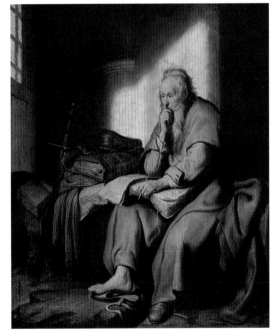

감옥안에 있는 바울, 1627, 유화, 72.8×60.2cm,
슈트트가르트 미술관, 독일

아리스토텔레스
1653, 유화, 143.5×136.5cm
뉴욕, 메트로폴리탄 미술관

1642 6월 14일 사스키아가 30세로 사망한다. 사스키아는 유언장에 렘브란트가 아들 티투스의 영혼을 지켜주기를 바라며 4만 길더의 유산과 함께 티투스를 고아원에 보내지 말 것을 당부한다. 그녀의 시신은 렘브란트가 마련해 둔 묘인 아우데케르크에 매장된다. 이 해에 렘브란트가 역사에 남을 작품을 완성함. 그 그림은 프란스 바잉 코크 대장 휘하의 부대를 그린 대형 집단초상화인 〈야경〉이다. 〈야경〉을 제작한 뒤로 10년간은 작업에만 전념한다. 그리고 엄마가 없는 아들 티투스를 돌봐 줄 가정부 게르테를 고용한다. 게르테는 렘브란트의 정부가 됨.

1644 프레드릭 헨드릭게가 그리스도의 어린 시절에 대한 그림 2점을 주문하면서 2,400길더를 지불한다. 〈그리스도, 그리고 간음하다 잡혀온 여인〉 제작.

1645 〈침대에 있는 여인〉, 〈창가의 소녀〉 제작.

1646 〈커튼 뒤의 성 가족〉이 그려짐. 렘브란트의 그림이 역동적인 종교화에서 가정적인 종교화로 변화하고 있는 것을 보여주는 역작이다. 〈겨울 풍경〉 제작.

1647 〈이집트 피신 중의 휴식〉 제작.

1648 아들 티투스를 돌봐 주던 게르테와 불화를 빚자 결국 법정에까지 가게 되지만 렘브란트와 후년을 함께 할 헨드릭게 스토펠스의 도움으로 간신히 그림을 그릴 수 있게 됨. 헨드릭게도 그의 그림의 모델이 되었는데 〈다윗의 편지를 들고 있는 밧세바〉도 그녀를 모델로 삼았다는 주장이 있다. 〈엠마오의 그리스도〉 제작.

1649 게르테가 결혼약속을 이행하지 않는다고 고발하여 렘브란트는 매년 200길더를 지불하라는 판결을 받음.

1653 렘브란트는 주택구입시 진 빚과 낭비로 인해 빚더미에 오르기 시작하며 재정상태가 파산 위기에 처함. 렘브란트의 모든 재산은 빚에 대한 담보로 저당 잡힌다. 그중 〈붉은 모자를 쓴 사스키아의 초상화〉와 〈설교하는 세례자 요한〉은 얀 식스의 소유가 됨. 이는 렘브란트가 그에게 빌려쓴 돈으로 인한 저당의 결과였다. 얀 식스는 렘브란트의 친구였으며 귀족이었다. 그는 간혹 렘브란트를 그의 영지로 초대해 같이 시간을 보내며 그림을 그리게 한 사람이다. 〈아리스토텔레스〉 제작.

1654 렘브란트와 헨드릭게는 교회재판소에 소환되어 결혼하지 않고 함께 사는 이유를 말해야 했다. 그러나 그들은 계속된 소환을 무시하고 함께 살았음. 〈밧세바〉, 〈얀 식스〉, 〈강가에서 목욕하는 여인〉 등 제작. 10월에 헨드릭게와의 사이에서 딸 코르넬리아가 탄생함. 〈목욕하는 여인〉 제작.

1655 〈보디발의 아내에게 고발당하는 요셉〉 제작.

1656 빚더미에 올라 있는 렘브란트는 채무정리를 위해 7월 25, 26일 재산목록을 작성함. 재산을 다 잃어가는 시기에 렘브란트는 튈프 교수의 후임인 요하네스 다이만 교수로부터 튈프 교수의 해부학 강의 후 두 번째의 해부학 강의 그림을 의뢰받아 그림. 〈요하네스 다이만 박사의 해부학 강의〉, 〈아들 요셉을 위한 야곱의 기도〉, 〈젊은 두 니그로〉 제작.

1659 〈십계명 판을 깨뜨리려는 모세〉, 〈헨드릭게 스토펠스의 초상화〉 제작.

동양 의상을 입은 자화상과 푸들, 1631, 유화, 66.5×52cm, 파리, 프티 팔레 미술관

이삭과 리브가로 분장한 부부의 초상(유대인 신부), 1663-1665, 유화, 121.5×166.5cm, 암스테르담, 레이크스 국립미술관

사서 이사한다. 렘브란트는 화가로서 성공의 탄탄대로를 걷고는 있었지만 심각해
진 재정이 문제였으며, 더구나 집을 구입하면서 빚까지 지게 된다. 〈문둥병에 걸린
우찌야 왕〉, 〈현관에 서 있는 남자〉 제작.

1640 사스키아가 세 번째 임신하여 7월에 딸을 출산한다. 이 아이에게도 코르넬
리아라는 이름이 붙여진다. 그러나 2주 후 이 아기도 사망하고 만다. 9월 4일 라이
덴에서 어머니가 사망하고 몇 달 후 사스키아와 가장 가까웠던 누이 티티아도 사망
한다. 슬픔을 안고 렘브란트는 계속 작업을 한다. 암스테르담 시장의 사위이자 시를
수비하는 부대의 대장인 코크가 그의 부대원들과 함께 있는 집단 초상화를 그려줄
것을 의뢰함. 〈성 가족〉, 〈자화상〉 제작.

1641 9월 22일 네 번째 아이 티투스가 탄생한다. 근심 속에 몇 주가 흘렀지만 티
투스는 죽지 않고 잘 자라 주었다. 아들 티투스는 사스키아와의 사이에서 살아남은
유일한 자식이 된다. 〈니콜라스 반 밤베크의 초상〉, 〈아가타바스의 초상〉 제작.

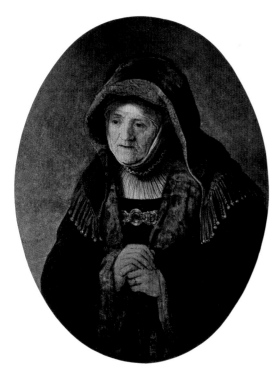

램브란트의 어머니, 1639, 목판에 유화, 34×62cm,
빈 미술사 박물관

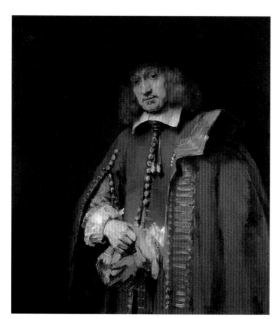

안 식스, 1654, 유화, 112×102cm, 암스테르담 식스 컬렉션

모두 화상인 윌렌보르흐의 중개로 인해 이루어진 일로서 튈프 교수는 당시에 40세의 유명 외과의사이자 시의 행정관이었고 훗날에는 두 번에 걸쳐 시장이 되는 암스테르담의 저명 인사였다. 이들과의 교류는 램브란트에게는 곧 암스테르담의 저명 인사가 되는 지름길이었다. 〈아말리아 반 솔루스〉, 〈에우로파의 납치〉 제작.

1633 램브란트의 이름이 세간에 파다하게 알려지고 인물화 주문이 쇄도한다. 램브란트가 윌렌보르흐가 회원으로 있던 암스테르담의 예술가 연합인 성 루가 길드의 회원이 되며 암스테르담의 시민권을 획득함. 램브란트는 화상 헨드릭 반 윌렌보르흐의 조카이며 레바르덴 시장의 딸인 사스키아와 6월 5일 약혼을 함. 약혼한 지 3일째 되는 날 램브란트는 자신의 가족들과 마찬가지로 사스키아를 모델로 초상화를 그림. 〈갈릴리 바다에서 폭풍을 만난 그리스도〉 제작.

1634 6월 22일 램브란트는 사스키아와 결혼을 한다. 시장 딸과 결혼하고 사회적 지위도 급속히 상승함. 변호사이자 고위 관리인 처남을 두게 된 램브란트는 부유층으로부터 제작 의뢰가 수시로 들어오고 그에 비례해 씀씀이도 커진다. 〈설교하는 세례자 요한〉, 〈플로라 사스키아〉, 〈마르텐 솔만스〉, 〈오프엔 코피트〉, 〈목욕하는 디아나 그리고 악타이온과 칼리스토의 이야기〉 제작.

1635 29세의 나이에 윌렌보르흐의 집에서 나와 고급 주택으로 이사하고 철공소를 빌려서 작업실을 꾸민다. 소문을 듣고 몰려온 학생들을 지도함. 그 중 재능이 많은 카렐 파브리티우스와 니콜라스 메스 등이 있었으며 그의 곁에는 항상 뛰어난 솜씨를 배우려는 학생들로 붐빈다. 좀더 넓은 공간이 필요해진 램브란트는 블룸흐라흐트에 커다란 창고를 작업실로 마련함. 12월에 첫아들 롬베르투스가 출생하나 두 달 뒤 죽는다. 〈돌아온 탕자의 옷을 입고 사스키아와 함께 있는 자화상〉, 〈벨사자르 왕의 연회〉, 〈플로라〉, 〈아브라함의 제물〉 제작.

1636 램브란트가 오비디우스 신화를 주제로 한 마지막 작품인 〈다나에〉를 제작함. 다나에는 아르고스의 왕 아크리시오스의 딸로서 왕은 딸이 자신을 죽일 아들을 낳는다는 예언을 듣고 딸인 다나에를 청동으로 만든 지하 감옥에 가둔다. 하지만 제우스에 의해 다나에는 신화속의 영웅인 페르세우스를 낳은 어머니가 된다. 〈사로잡힌 삼손〉 제작.

1637 〈폴란드 의상을 입은 남자〉 제작.

1638 딸 코르넬리아가 태어나지만 3주일 후에 사망한다. 램브란트는 재정상태와 상관없이 사 모으는 것을 좋아했다. 판화, 드로잉, 회화, 사치품, 골동품들도 긁어 모았다. 그는 시간이 될 때마다 희귀한 물건을 구입하였다고 한다. 이런 물건 중 의상이나 골동품은 초상화를 그릴 때 기물로 사용하기도 했지만 상당수는 허영과 사치를 위한 것이었다. 처가 식구들은 그의 낭비벽을 걱정하기 시작한다. 〈삼손의 결혼식〉, 〈막달라 마리아 앞에 나타나신 그리스도〉, 〈오벨리스크가 있는 풍경〉 제작.

1639 5월 1일 램브란트는 요덴 브레스트라트에 있는 고급 주택가에 커다란 집을

는 안나〉, 〈발람과 나귀〉를 다음해에는 〈이집트로 도피〉를 에칭화로 제작한다.

1628 15세의 게라르트 도우가 최초의 제자로 그의 작업실에 입학한다. 이때의 렘브란트 나이는 22세였다. 도우는 렘브란트가 1632년 암스테르담으로 이주할 때까지 4년간 작업실에 머물렀다. 렘브란트가 제일 아낀 제자인 도우는 그후 라이덴 화단의 대표적인 화가로 성장한다. 위트레흐트의 법률가이자 미술상인인 반 뷔헬의 저서에 "라이덴의 제분업자 아들은 어린나이에 매우 높게 평가받고 있다"고 기록되어 있는데 이것은 약관의 나이인 렘브란트가 이미 화가로서 상당히 유명세를 타고 있음을 보여주는 대목이다. 총독의 개인 비서였던 콘스탄틴 호이겐스가 렘브란트의 작업실을 방문하여 큰 관심을 보이게 되며 든든한 후견인이 된다. 화가로서 렘브란트의 명성이 날로 높아지다.

1629 호이겐스를 통해 총독이 렘브란트의 그림을 구해 영국 왕 찰스 1세에게 선물을 하게 됨. 렘브란트는 유명해지기 시작하고 최초의 자화상을 그리게 됨. 콘스탄틴 호이겐스는 렘브란트와 리벤스를 방문했을 때 〈은화 30냥을 돌려주며 참회하는 유다〉에 찬사를 보내며 제분업자 아들인 렘브란트와 자수업자의 아들 리벤스는 이미 당대의 가장 유명한 화가들에 비해 손색이 없다고 극구 칭찬하는 평을 씀. 〈자화상〉, 〈갑옷에 목 가리개를 한 자화상〉, 〈작업실의 화가〉, 〈노파〉를 제작함.

1630 4월 23일 아버지가 62세로 사망하고 라이덴의 성 피터르스케르크 교회에 매장함. 렘브란트는 화가로서 대가들의 반열에 오르고 싶어했는데 그의 야망을 충족시키기엔 라이덴은 너무 좁았다. 주로 가족이 모델이 되어 준 라이덴 시절의 초상화는 역사화를 그리기 위한 준비 작업이었다. 특히 어머니는 〈예언자 안나〉의 모델이 되었을 뿐 아니라, 〈성전에 나타난 그리스도〉에도 등장한다. 이때에 그린 30여점의 초상화가 지금도 현존하고 있다. 〈나사로의 부활〉, 〈털모자를 쓴 노인〉 제작.

1631 렘브란트는 암스테르담으로 이주함. 유명 초상화가로서 암스테르담에 성공적으로 입성함. 암스테르담의 화상인 헨드릭 반 윌렌보르흐가 렘브란트의 재능을 알아보고 그에게 숙소와 음식을 보장해 주고 자신의 집에 작업실도 마련해줌. 암스테르담의 후원자로 알려진 상인 니콜라스 루츠의 초상화를 실물 크기로 그린다. 윌렌보르흐는 렘브란트가 대가의 반열에 오를 수 있도록 격려해 줌. 윌렌보르흐는 폴란드와 덴마크에서 살다가 1627년부터 암스테르담에서 활동하게 된 화상으로 이탈리아를 비롯한 전유럽의 미술품을 거래하고 있었다. 윌렌보르흐는 렘브란트 뿐 아니라 실력있는 다른 젊은 화가들에게도 작업실과 숙식을 제공하고 있었다. 〈성경을 읽는 렘브란트의 어머니〉, 〈니콜라스 루츠〉, 〈동양 의상을 입은 자화상과 푸들〉 제작.

1632 렘브란트의 생애에 중요한 해로 기록된다. 초상화가로서의 위치가 한층 굳어짐. 1월에 〈튈프 교수의 해부학 강의〉를 그려 달라는 의뢰를 받아 제작하는 등 한층 인물화에 박차를 가함. 이 작품은 렘브란트에게 찬란한 미래를 보장한다. 이는

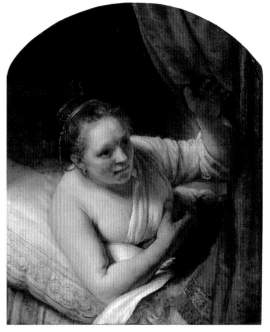

침대에 있는 여인, 1645, 유화, 81.1×67.8cm,
에딘버러, 스코틀랜드 국립미술관

Rembrandt Van Rijn

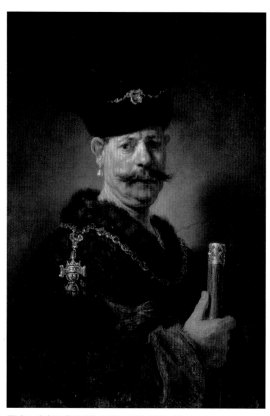

폴란드 의상을 입은 남자, 1637, 유화, 96.8×66cm,
워싱턴 국립미술관

1606 렘브란트가 7월 15일 네덜란드 라이덴의 부유한 제분업자 하르멘 게르쯔와 코리넬리아 사이에서 열 명의 자식 중 아홉 번째로 태어났다. 형제 중에서 3명이 사망했고 6명만이 살아 남았다. 반 레인 가는 1513년부터 이 도시에서 제분업에 종사하고 있었으며 렘브란트의 형제들도 모두 상업에 종사하고 렘브란트만이 화가의 길을 가게 된다.

1620 렘브란트는 어머니의 권유로 라틴어 학교를 다니면서 라틴어와 성경에 깊은 이해를 가지게 됨. 이때의 경험이 훗날 그의 그림에서 중요 주제로 그려지게 되는 것이다. 아버지의 권유에 따라 14세의 렘브란트가 라이덴 대학에 입학해 몇 개월간 다니나 워낙 그림 그리는 일에만 열중하므로 차라리 화가로 키우기로 작정함. 결국 부모들은 렘브란트에게 그림의 기초를 배울 수 있도록 그 지역 화가인 야콥 반 스완넨버그에게 보낸다. 렘브란트는 이 첫 스승에게서 해부학, 드로잉, 원근법 등의 미술 기초를 배우게 되나 3년이 지나자 더 이상 배울 것이 없었다. 렘브란트의 천재성은 이때부터 발휘되었으며 아들의 놀라운 그림실력에 부모들은 더 훌륭한 스승을 구해야만 되었다.

1624 렘브란트는 아버지의 소개로 그에게 가장 많은 영향을 주었던 피테르 라스트만의 암스테르담 작업실에서 그림을 배우게 된다. 라스트만은 이탈리아를 방문한 후 역사화를 새로운 감각으로 발전시켰던 유명 화가로 독일을 비롯한 여러 나라 화가들의 작품을 소장했다고 한다. 렘브란트는 이 스승을 통해 신화와 성서화 그리고 역사화의 주제의식을 키웠으며 특히 스승을 통해 알게 된 카라바조의 명암법은 그를 매료시켰다. 18세의 렘브란트가 41세 스승 밑에서 수업을 시작한 지 6개월이 지나자 렘브란트는 스승의 주제와 구도법을 완전히 습득한다.

1625 렘브란트는 암스테르담에서 라이덴으로 돌아와 작업실을 연다. 한 살 어린 얀 리벤스와 함께 그림을 연구해 갔는데 리벤스는 어릴 때부터 라이덴의 화가 요리스 반 스호텐 밑에서 도제생활을 했던 경험을 갖고 있었다. 라이덴에 와서 렘브란트가 첫 유화 작품〈스테반의 순교〉를 그린다. 이 그림은 최초로 날짜가 명기된 렘브란트의 작품으로 기록됨.

1626 렘브란트는 이미 그려 두었던 성서적 주제의 그림을 에칭화로 다시 제작함. 1626년에〈할례〉,〈이집트로 도피 중에 취하는 휴식〉,〈토비트와 어린 양을 안고 있

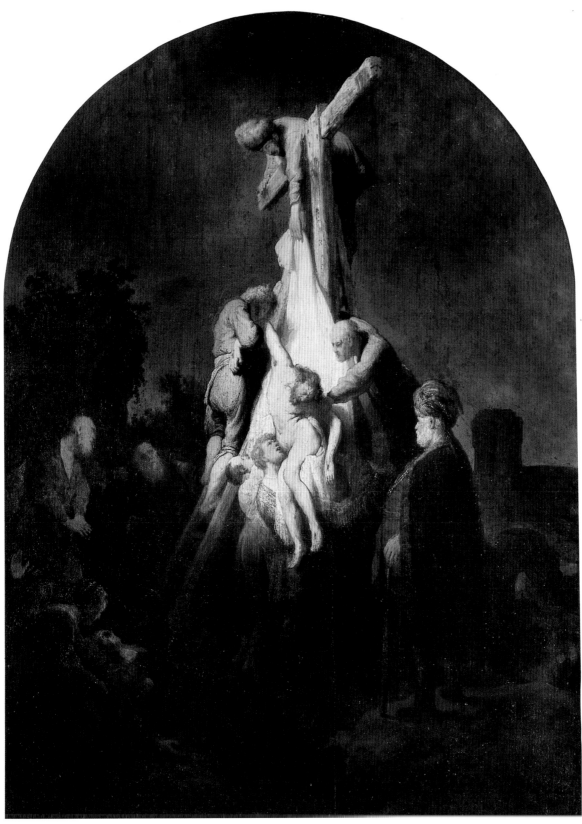

십자가에서 내려지다
1632-1633, 유화, 89.6×65cm
뮌헨, 알테 피나코텍 미술관

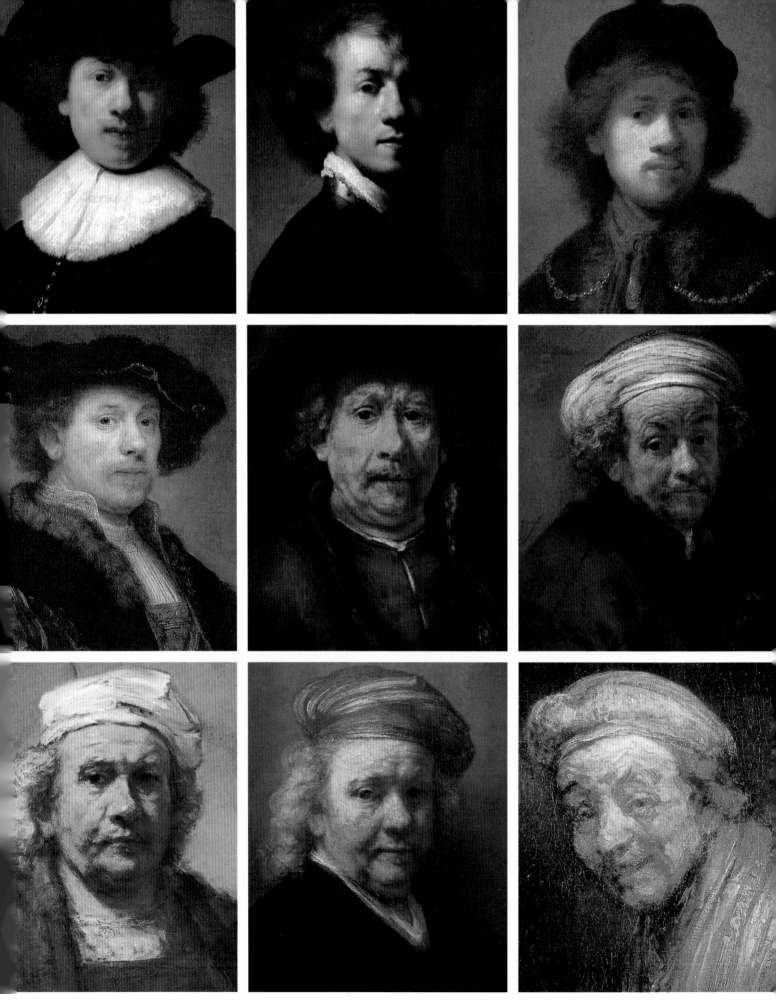